英国のテーブルウェア
アンティーク&ヴィンテージ

Cha Tea 紅茶教室

はじめに

　アンティークという言葉に、皆さまはどんな印象をおもちでしょうか？　子ども時代、アンティーク品にふれる機会がなかった私は、アンティークはなんとなく古く汚いもの……とイメージしていました。

　私のアンティークライフは、今から12年ほど前に、Cha Tea 紅茶教室で、１人の受講生と出逢ったことから始まりました。彼女の名前は服部由美さん。職業はアンティーク・ディーラー!!
「アンティークの茶道具を販売している以上、紅茶の知識を身につけることは必須」と教室に通ってくださるようになったのです。アンティークとは無縁の世界にいた私は、彼女との出逢いから、少しずつ英国のアンティークにふれていくことになりました。

　由美さんが紹介してくださるアンティークは美しく繊細な陶磁器や銀製品、ガラス、ジュエリー、生活雑貨など。彼女が英国から仕入れてくる商品を見るうちに、アンティークって古くて汚いという、固定観念が払拭されていきました。当時はまだ駆け出しのディーラーであった由美さん。アンティークの魅力の普及も仕事のうちと、教室に純銀（スターリングシルバー）のスプーンを貸してくださったことも。100年以上前に作られたものだから、数か月使っても価値は変わらない……そんなアンティークならではの価値観についても由美さんから教わりました。

　仕事柄、年に数度は渡英する機会を持つ私。いつしか英国のアンティーク・マーケットにも足を運ぶようになりました。小さな道路の両脇にアンティークを扱うお店が何百軒も集うロンドンの大きなマーケットから、小さな村のアンティーク・センター、中古なのかアンティークなのかわからない商品が並ぶリサイクルショップなど……。そこに置いてある商品は、一見がらくたのようなものから、数百万円もするような超高級美術品のレベルのものまで本当にさまざま。公共の大きな美術館や博物館で目にする美術品と同時代、同じ窯元（かまもと）や品質の作品が一般の人が気楽に入ることのできる店舗で、販売されていることにも驚きました。アンティーク屋さんひとつひとつが、店主の個性を反映させた小さな博物館なのです。

露店で販売されているアンティーク品は比較的お値段も手頃。

　アンティーク探しの楽しみに目覚めると、用途がわからない不思議な品を見かける機会も多くなり、その商品がどんな時代に、どんなふうに使われていたのかを聞いたり調べたりすることも楽しみになりました。『嵐が丘』(エミリー・ブロンテ)で描写されるブルー＆ホワイトの食器、『日の名残り』(カズオ・イシグロ)にたびたび登場した銀の食器……小説のなかで主人公たちが使っていた品と同様のアンティークにふれたり、使ったりできることは、英国文学のファンにとっては、新たな楽しみとなりました。

　仕事柄興味を持った茶道具全般、そして生活用品、家具、家の建材……と、アンティークハントの幅はどんどん広がり、今ではアンティークのない生活は考えられないほどその魅力にはまってしまいました。本書では私たちのコレクションしてきたアンティークのなかから「食卓」に登場するアイテムを中心に、その魅力、収集の面白さをお伝えしていきます。「アンティークって楽しい」そんな気持ちに共感していただければ嬉しいです。たくさんの「好き」が伝わる1冊になると良いなと思います。

<div style="text-align: right;">Cha Tea 紅茶教室代表　立川碧</div>

Contents

はじめに .. 002

Part 1　はじめてのアンティークはティーカップ　006

薔薇柄のカップ ... 008
シノワズリーのカップ 010
ティー・ボウル ... 012
フラワーハンドルのカップ 016
バタフライハンドルのカップ 018
ヴィクトリアン・カップ 022
ムスタッシュカップ 024
フォーチュンカップ 026

Column 1　薔薇のつぼみのティーカップ 015
Column 2　アンティークカップ購入時の注意点 020
Column 3　ヴィクトリア＆アルバートミュージアム 029

Part 2　アフタヌーンティーを楽しむアンティーク　050

ティーポット ... 052
ミルクピッチャー ... 054
ティーケトル ... 036
キャディボックス ... 038
ビスケットウォーマー 040
木製のスリーティアーズ 041
スロップボウル ... 044
ブレッド＆バタープレート 045
ポットスタンド ... 046
シュガーのための道具 048
ジャムディッシュ ... 052

Column 4　「ダウントン・アビー」のなかのティータイム 042
Column 5　漆風の紙細工 パピエマシェ 047
Column 6　アフタヌーンティーとキューカンバーサンド 050

Part 3　英国的食卓に欠かせないアンティーク　054

トーストラック ... 056
バターディッシュ ... 057
ソルト＆ペッパー ... 058
エッグスタンド ... 059
ナイフレスト ... 062

	グレープシザー	063
	花器	066
	キャンドル	070
	シェリーグラス	071
	ベル	072
	食卓の布物	074
Column 7	オールデイズ・ブレックファスト	060
Column 8	クランペットとトースティングフォーク	064
Column 9	イングリッシュマフィン	068
Column 10	ベッドティーは既婚者の特権⁈	073

Part 4 　魅惑のアンティーク・シルバー　076

	キャディスプーン	078
	ティースプーン	082
	いろいろなスプーン	084
	トマトサーバー	087
	モートスプーン	088
	クリスニングセット	090
	ジャポニズムの銀器	092
Column 11	英国銀器の基本	080
Column 12	使用人のステイタス銀磨き	085
Column 13	英国紳士とヴィネグレット	086
Column 14	アンティーク・シルバーを購入する際に	091
Column 15	チャールズ・ディケンズ・ミュージアム	094

Part 5 　テーマを決めてマイ・コレクション　096

	スミレ・コレクション	098
	ウィロウ・パターン・コレクション	100
	タータン・チェック・コレクション	104
	コロネーション・コレクション	106
Column 16	大流行ミックスマッチ	107

	おわりに	108
	お勧めのアンティーク・マーケット	110
	参考文献	111

Part 1

はじめてのアンティークは ティーカップ

　はじめてのアンティーク品として人気が高いのは断然ティーカップだそうです。英国人は紅茶好きですので、ティーカップはどの階層の人々にとっても必需品。そのため、さまざまなデザインと、幅広い価格帯のカップが現在アンティーク市場にあふれています。「名探偵ホームズが朝食時に使っていた、花柄のティーカップはどこのブランドのものなのだろう？」「映画のなかで主人公がお茶をしていたブルー＆ホワイトのティーカップが欲しい！」などと、テーマを持ってカップ探しをするのも楽しみのひとつですし、心の赴くまま、目に飛び込んできたカップをセレクトするのも楽しみです。アンティーク探しにルールはありません。森の中から1本の木を探し当てるように……無数に存在するカップから、お気に入りを探す時間を楽しめればそれがベスト。この章では私たちが心を摑まれたティーカップの一部を紹介します。皆さまのハートに響くティーカップがあると良いなと思います。

1930年代に作られたパラゴン窯のフラワーハンドルのティーカップ。1客でもテーブルがパッと華やぎます。

1891～1920年に作られたミントン窯のカップ。
ミントンブルーと呼ばれる美しい青は多くの人の心を魅了しています。

薔薇柄のカップ

　ティーカップにはありとあらゆる花が描かれていますが、そのなかでも最も人気の高い花はイングランドの国花でもある「薔薇(ばら)」!!　しかし、薔薇柄といっても、ティーカップに描かれる薔薇の種類はさまざま。一重(ひとえ)だったり、オールドローズだったり、実写的だったり、イラスト調だったり。皆さまのお好きな薔薇はどんなタイプの薔薇ですか？

エリザベス二世の即位25周年記念カップのデザイン。リージェンシー窯（1977年）。

連合王国である英国には、国それぞれに国花があります。スコットランドはアザミ、ウェールズはラッパ水仙、北アイルランドはシャムロック（クローバー）。旅先でその地域の国花の描いてあるカップを探してみるのも楽しそうです。また王室の記念品にはすべての国花が描かれることが多いのも見所です。

中央手前：ウェッジウッド窯の総手描き作品。その後ろのピンクのカップはパラゴン窯。
美しい薔薇の絵付けがなされているカップは、19世紀末〜20世紀初頭に製作されたものです。

シノワズリーのカップ

　薔薇をはじめとする花柄のカップはいかにも西洋的なイメージですが、アンティーク・マーケットをウロウロしていると、意外にも日本風、中国風のデザインのカップにも多く出会います。英国人にとって、日本や中国は極東(きょくとう)の地。自由に行き来することが難しかった時代、まだ見ぬ東洋の国に想いを馳せて、東洋を感じるインテリアや茶器を好む方が多かったのだとか。オスカー・ワイルドの『ドリアン・グレイの肖像』(1890年)のなかにも、東洋趣味のインテリアの描写があります。

　中国産の手の込んだ黄色い壁掛け。黄褐色のサテンや美しい青い絹の装丁にアイリスの花と人物像の刺繍がある本。ハンガリー編みのベール。シチリアのブロケード、それにスペインの堅いベルベット。グルジア人の金貨を使った作品、そして緑がかった金色の地に見事な羽根を持つ鳥を描いた日本の袱紗(ふくさ)。

　ドアにノックの音がして、執事(しつじ)がいろいろなものをのせた茶のトレイを持って入ってきて、小さな日本風のテーブルに置く。カップと受け皿がカタカタと音をたて、縦筋の模様があるジョージ王朝風の紅茶沸しがシューと音をたてた。

シノワズリー柄のカップ。すべて1880〜1920年代に作られたミントン窯の作品。

ジャポニスムの影響を受けたカップ。中央手前：コールポート窯（1870年頃）、左：ロイヤルウースター窯（1891年）、右：ウェッジウッド窯（1884年）、奥：エインズレイ窯（1880年）。

　ここに出てくる紅茶沸かしは、おそらくティー・アーンのこと。ティー・アーンは中に鉄の棒が入っている湯沸かし器で、大量に紅茶を淹れ、保管するのに重宝された茶道具です。真鍮（しんちゅう）、銀メッキ（シルバープレート）、純銀（スターリングシルバー）。さまざまな素材で作られました。なかには内部に茶漉し（ちゃこし）がセットされているティー・アーンもあります。
　17〜19世紀初頭に流行した「シノワズリー（中国趣味）」、そして19世紀後半に流行した「ジャポニスム（日本趣味）」。時代によりカップに描かれるモチーフは異なりますが、どれも日本の和室に置いてもしっくりきそうなデザイン。紅茶ではなく緑茶や烏龍茶（ウーロン）を注いでシノワズリーの気分に浸っても良いかもしれません。

コックをひねって紅茶を注ぎました。

ティー・ボウル

　17〜18世紀の西洋の喫茶シーンを描いた絵画のなかでは、貴婦人たちがこれ見よがしに、ハンドルのない湯飲みを手に微笑んでいます。このようなハンドルのついていない湯飲みと、深皿のセットのことを「ティー・ボウル」と呼びます。

　当時ティー・ボウルに注がれていたのは、紅茶ではありませんでした。なぜならこの時代、紅茶の製茶方法は確立されていなかったからです。ティー・ボウルで飲まれていたのは私たち日本人にも馴染みのある「緑茶」でした。ティー・ボウルにはさらに面白いエピソードもあります。なんと、猫舌の英国人たちはボウルの中の緑茶を深皿に移し、お皿から直接飲んでいたというのです。

　英国のヴィクトリア＆アルバートミュージアムの陶磁器コーナーには、目もくらむほどの数のティー・ボウルが展示されています。もちろんアンティーク・マーケットで売られていることもあります。

Nikolas Verkolje作 の「Two Ladies and an Officer Seated at Tea（1715〜1720年)」より。

手前左：ニューホール窯、右手前：ロイヤルウースター窯、中央手前：ロイヤルクラウンダービー窯。すべて1800年前後に作られた英国製のティー・ボウル。

私たちの教室でも、喫茶文化の学びの一環として、アンティークのティー・ボウルを実際に使用し、当時と同じ飲み方を体験しています。
　ティー・ボウルが生産されていた18世紀後半〜19世紀初頭の時代、英国にはまだ商標やブランドという概念がありませんでした。そのため、現在は必ず陶磁器の裏に刻印される「窯印（メーカーズマーク）」は、押されたり押されなかったりしました。ですから、ティー・ボウルは製作した窯が不明のものも多いのです。ただし、窯名が不明であっても、カップの形と絵付けから、製作した窯を探り当てることは不可能ではありません。この場合は、各ブランドの過去のデザインが網羅されている、パターンブックを片っ端から開いていくことになります。そのため、素人には少々困難な作業かもしれません。とはいえ、縁があって出会ったカップのルーツを、気長にたどるのもアンティークの楽しみ方かもしれません。
　もちろん、気に入ったものであれば、窯名にこだわらず、自分の感性で購入するのもいいかと思います。以前、手元にあるティー・ボウルと同じデザインの作品を、英国の陶磁器の里、ストーク・オン・トレントの「ポッタリーズミュージアム＆アートギャラリー」で発見したことがありました。そのときの興奮といったら！　おかげさまで、窯名もわかり、かつ、博物館にあるものと同じ作品を個人が所持していることがわかり、英国のアンティーク・マーケットの懐（ふところ）の深さを感じました。
　ティー・ボウルを日常的に使いたい方は、手に入れた価格帯や状態にもよりますが、お茶をいただくだけではなく、小皿としての活用もお勧めします。ティー・ボウルの受け皿は、ボウルの糸尻（いとじり）を固定する溝がないため、小菓子やゼリーなどを盛りつけるときに、とても重宝します。その場合、ボウルに日本の茶托（ちゃたく）を添えると、セットで使えてとても素敵だと思います。

Column 1

薔薇のつぼみのティーカップ

　薔薇のつぼみのカップと聞いて、ピンときた方はもしかしたら、ルーシー・モード・モンゴメリの『赤毛のアン』（1908年）のファンかもしれません。アンの住むグリーンゲイブルスの女主人マリラは、薔薇のつぼみの茶道具を大切にしていました。

「ダイアナを呼んで、午後、2人でお茶会をしてもいいよ」
「まあ、マリラ！」アンは両手を握りしめた。「なんて素敵なんでしょう！（中略）ねえ、マリラ、薔薇のつぼみ模様のティーセットを使ってもいい？」
「とんでもない！　薔薇のつぼみのお茶道具だなんて！　今度は何をいいだすやらね。あれは、牧師さんの後援会の集まりにしか出さないんだよ。あんたには、あの茶色の古いお茶道具がちょうどいいよ」

　子どもの頃は使わせてもらえなかった特別な茶道具ですが、のちに、アンがグリーンゲイブルスを離れて大学に入り、冬休みに帰省した際、マリラはこの茶道具でアンを迎えます。マリラがいかにアンの帰宅を心待ちにしていたのかがわかります。

　そんな薔薇のつぼみのティーカップは、薔薇の花を描いた作品より極端に数が少なく、なかなか出会えないデザインです。グリーンゲイブルスの居間には、薔薇のつぼみのティーセットを使ったティーセッティングが観光客に披露されているとか。どんなつぼみのカップなのでしょうか。

薔薇のつぼみが描かれたカップ。どちらがあなたの想像するアンのティーカップに近いでしょうか？
左：クラレンス窯（1950年代）、右：ドイツのローゼンタール窯（1950年代）。

フラワーハンドルのカップ

　1930年代に流行した「フラワーハンドル」。ティーカップのハンドルが花になっている手作り感あふれるカップです。これらのカップは、厳密には「アンティーク」ではありません。どうしてでしょう？　1934年にアメリカで制定された通商関税法の定義によると「100年を経過した商品をアンティーク品として扱う」となっています。この税措置は他国にも普及し、世界的にアンティークは、作られてから100年を経た商品としてとらえられることが多くなっています。しかし、これはあくまでも税制上の概念ですので、作品としての価値は国によっても、人によってもとらえ方のニュアンスが異なってきます。

　今はまだ、アンティークではないかもしれませんが、実際にはアンティーク・マーケットで人気商品として扱われているフラワーハンドルのカップ。コレクターズアイテムとも呼ばれ、キャビネットカップ（鑑賞用）として、ひたすらコレクションをしている収集家もいるとか。最近はファンが増えたのか価格も高騰気味ですが、この可愛さですので……ついついお財布の紐がゆるんでしまうのかもしれません。

色とりどりのフラワーハンドルのティーカップ。デザートプレートも揃っているとさらに価値が高まります。

手前：パラゴン窯（1930年代）の作品。カップの内側に絵付けがあるタイプはとくに人気。

バタフライハンドルのカップ

　19世紀末にジャポニスムの影響を受けて製作が始まったバタフライハンドルのティーカップは、20世紀に入るとよりデザインをポップなものに変えていきました。バタフライハンドルのティーカップで一躍有名になったのがエインズレイ窯。

　1931年7月にエドワード皇太子（のちのエドワード八世）は、エインズレイ窯を訪問し、アール・ヌーボーやアール・デコスタイルに影響された、最新のモダンなティーセットを見学しました。エインズレイ窯はその年の秋、チューリップ・シェイプのカップに、蝶のハンドルをあしらったバタフライシリーズを発表し、多くの人を驚かせました。チューリップの花弁をイメージした華奢なフォルムは、透けるほど薄く、職人の技術が光っています。このバタフライハンドルのカップは「NO765789」として意匠登録され、メアリー王妃に献上されました。

　21世紀に入り、一度復刻されているのですが、残念ながらチューリップ・シェイプの繊細な質感の再現は難しく、またその鋳型職人が退職したことで、今では幻ともいわれる名作です。

造形の美しいチューリップ・シェイプ。チューリップの花にとまっている蝶の姿を表現しています。エインズレイ窯（1930年代）。

エインズレイ窯のバタフライハンドルは、デザインがさまざまです。

中央奥のバタフライハンドルは日本製。英国の影響を受けて日本でもこのようなカップが製作され、海外に輸出されていました。他はすべてエインズレイ窯。

Column 2
アンティークカップ購入時の注意点

　アンティークカップを探す際、はじめに決めておきたいことがあります。手に入れたカップを「日常使用」するのか、「特別な日にだけ使う」のか、それとも「キャビネットカップ」として飾ることを目的に購入するのか。

　英国人は日本人ほど「完璧(かんぺき)」にはこだわらない国民性を持っています。古い物なのだから、多少のひび割れや欠けは当たり前という考えの方も多いのです。事実、珍しいデザインや人気のカップですと、欠けがあっても驚くほど高額で取引されることもあります。自分の目的に合わせて、ダメージが気になるようでしたら、購入前にきちんと確認をすること！アンティークのお買い物は「自己責任」がついてくるものなのです。

　それでは、アンティーク屋さんに教わった、カップを選ぶ際のポイントをお伝えします。

その1…カップを軽く指先で弾(はじ)いてみること。澄んだ綺麗(きれい)な音がしたら割れがない証拠

その2…カップの縁を指先で一周なぞってみること。小さな欠けに気をつける

その3…カップを光に透かしてみること。ヘアラインと呼ばれる髪の毛のようなひびが入っていないかを確認する

　素敵なカップに出会い、気持ちが舞い上がったときほど、基本のルールを忘れないようにしましょう。ゆっくりチェックができないときは、お店の方に「状態はどうですか？」と聞いてみてください。親切に説明してくれることでしょう。

　またティーカップはデザインだけでなく、材質によっても質感が変わります。薄手で透光性があり品のいい磁器(じき)と、ぽってりとしていて温かみのある陶器(とうき)。カップ収集をしていると、自分の好みもわかってきて楽しいです。ちなみに、磁器はカオリンと呼ばれる特別な鉱石や牛の骨灰(こっぱい)が原料となっているため、焼成(しょうせい)の温度も陶器に比べて高く、高級品です。それに対して、労働者階級が主に使用していた安価な陶器は、アンティーク・マーケットに出てくる時点で、使用頻度が高いものが多いため、完品と呼ばれる新品同様の綺麗な作品を探すのが困難です。人気のデザインのものは、価格が高くついてしまうこともあります。このような価格のつけ方は、定価がないアンティークならではの面白さかもしれません。

1930年代のエインズレイ窯のティートリオ。カップ&ソーサー、デザート皿のセットをトリオと呼びます。

ヴィクトリアン・カップ

　上流、中産階級の自宅でのアフタヌーンティーが流行したヴィクトリア朝（1837〜1901年）では、インテリアの華やかさに負けない華美なティーカップが好まれました。カップの内側のデザインは装飾が豊かで、紅茶を注ぐと黄金のようにその色がキラキラと輝きます。対して、カップの外側のデザインは比較的シンプルなものが多く、華やかなソーサーの上に置いたときにとてもバランスの良い作品になります。ヴィクトリア朝の職人の美意識の高さを感じることのできる美しいカップ。1客でももちろん素敵ですが、セットで揃うとテーブルがいっきにクラシカルな世界に変わります。古い時代のティーセットは揃いのケーキ皿が15〜17センチと、現在のケーキ皿20〜21センチに比べ少々小さめに作られています。まだ生ケーキがない時代。手でつまめる焼き菓子を置くお皿としては、十分な機能を果たしていたのでしょう。またこういった手の込んだ美しいカップには、やはりそれにふさわしい美しい純銀（スターリングシルバー）のスプーンを添えたいもの。合わせるカトラリーを考えるのも楽しみのひとつです。

左上：ヒルディッチ窯（1830〜1850年）。
右上：コールポート窯（1891年）。
左下：コウルドン窯（1905〜1920年）。
右下：コウルドン窯（1905〜1920年）。

コウルドン窯（1900年）。

ムスタッシュカップ

　1886年に刊行されたフランシス・ホジソン・バーネットの『小公子』の主人公セドリックの父は、「青い目で、口ひげが長く、背の高い人だった」と表現されています。
　小公子の舞台、ヴィクトリア朝の英国では、口髭を生やすことは紳士の証とされていました。セドリックの父親も典型的な英国紳士として描かれたのでしょう。立派な英国紳士は、女性と一緒にアフタヌーンティーの時間を楽しみました。その際、大切な口髭がミルクティーで汚れないように……と考え出されたのが、口髭受けがついた「ムスタッシュカップ」。このムスタッシュカップ、明治～大正期の日本でも製作され、海外に輸出されていました。もちろん、これを使用していた日本人もいたようです。

フランスのアヴィランド窯の作品。1890年代の作品で総手描き。

ムスタッシュカップの多くは女性用のカップのデザインにあわせて作られました。

1920年代のエインズレイ窯の作品。
髭受けの薔薇が愛らしい。

1920年代のロイヤルドルトン窯の作品。
金が新品のように美しい状態で残っています。

フォーチュンカップ

　英国の玩具屋さんの一角にある占いコーナーには、タロットカードなどと一緒に、ちょっと変わったティーカップが売られていることがあります。これはフォーチュンカップと呼ばれる、紅茶占いをするための特別なカップです。現行品のカップには、詳しい解説書がついていますので、翻訳して占いを実際に楽しむこともできます。紅茶好きの英国人らしいフォーチュンカップですが、そのルーツは150年前のヴィクトリア朝にまでさかのぼります。

　喫茶が日常的になったヴィクトリア朝後期、飲み終わった紅茶の茶殻の形で運勢を占う紅茶占いが流行しました。20世紀に入ると、各ブランドが紅茶占いをさらに楽しくするために、占い専用カップの製作を始めます。主にエインズレイ窯、パラゴン窯、アルフレッド・ミーキン窯、ブリッジウッド窯、ブラッドリー窯などで製作されました。

　トランプ占い、星座占い、特殊なモチーフでの占い、さまざまなカップのパターンがあり、運よくその時代のオリジナルの解説書や箱までが、アンティーク品として残っていることもあります。

　アンティーク・ディーラーのなかには、特定の窯や時代の商品を専門として扱っている人もいますが、フォーチュンカップを専門分野として、そのルーツや種類、占いの方法を追求しているディーラーもいます。

紅茶占いのカップはさまざまな窯で製作されました。カップにより占い方も異なるため、オリジナルのマニュアル探しも第二の楽しみです。中央手前はプール窯の作品です。

中央手前は現在とても人気のパラゴン窯の占いカップ。
2列目左の星座モチーフのカップもパラゴン窯。こちらはなかなか見かけることのないレアな作品です。

エインズレイ窯製作の1920年代ネルロスカップ。現在複製されているネルロスカップには錨のモチーフが描かれていません。

　ここではフォーチュンカップを専門とするディーラーお勧めの「ネルロスカップ」を紹介します。ネルロスカップは19世紀末にネビル・ロスという女性が考案した星座をモチーフにしたフォーチュンカップです。ディーラーがルーツを追求していったところ、1906年、英国の陶磁器組合が小売業者向けに配布していた広告誌に、ネルロスカップの記事がすでに掲載されていたとのこと。どの窯が製作していたのかは不明ですが、その時代のものはカップの裏にネビル・ロスが取得した商標番号のみが記されています。1920年代にエインズレイ窯が製作を始めると、カップの裏には商標と同時に、エインズレイ窯のメーカーズマークが刻印されるようになりました。

　紅茶占いはカップの内側に描かれたモチーフで行います。ネルロスカップの底には「錨」のマークが描かれているのですが、このマークには、重要な意味があるそうです。錨は「アンカー」、リレーのアンカーと同じで「最後の希望を託す」という意味を持っています。このカップが流行したのは、第1次世界大戦から第2次世界大戦へと向かう激動の時代。不況や戦争の影響で、誰もが自分の将来に不安を抱いていた時代に、多くの女性たちは、紅茶占いに自分の未来を託しました。ネビル・ロスはカップの底に「錨」を描くことで、どんなに困難な未来にも最後には必ず希望があることを、カップを手にした人々に伝えようとしたのではないか、そんな解釈をするディーラーもいます。

　アンティークカップはエピソードや製作された時代背景を知ることで、愛おしさが増すこともあります。アンティーク・ディーラーはたくさんの知識を持っていますので、購入時にその知識を分けてもらうのもお勧めです。

Column 3
ヴィクトリア＆アルバートミュージアム

　ヴィクトリア朝時代、万国博覧会の展示品を引き継ぐ形で国民のために開かれた、ヴィクトリア＆アルバートミュージアム。博物館には古今東西のさまざまな美術品が展示されていますが、アンティークカップに興味のある方はまず7階に行きましょう。

　はじめて訪れた方は、エレベーターの扉が開いた途端に、きっと言葉を失うことでしょう。そこに展示されているのは何万という食器。ひとつひとつ作品を鑑賞(かんしょう)していたら日が暮れてしまうのは間違いないくらいのボリュームなのです。印象に残った作品は写真に納めておくのも良いでしょう。後日どこかのアンティーク・マーケットで、同じ作品との出会いがあるかもしれません。

http://www.vam.ac.uk/　クリスマス休暇以外、毎日オープン　10:00～17:45。毎金曜日は22:00まで

Part 2
アフタヌーンティーを楽しむ アンティーク

　英国の貴族階級で、1840年頃から始まった自宅での、午後のお茶のひととき……人気英国ドラマ「ダウントン・アビー」（2010年～）のなかでも、アフタヌーンティーのシーンはたびたび登場します。

　とくに、元伯爵(はくしゃく)夫人バイオレットと、伯爵夫人コーラの優雅なティータイムに心をときめかせた方も多いのではないでしょうか。貴族のご婦人にとっては気楽なリラクゼーションの時間ですが、下の階級の人から見れば、なんとも贅沢(ぜいたく)なお茶の時間。美しい銀のティーポット、ミルクピッチャー、砂糖壺、茶筒、素敵な衣装！　お気に入りのティーカップが手元に集まってくると……次に興味をひかれるのがお茶会を楽しむためのアンティーク品。この章では、ヴィクトリア朝を中心に、アフタヌーンティーの必需品とされた素敵な茶道具を紹介します。

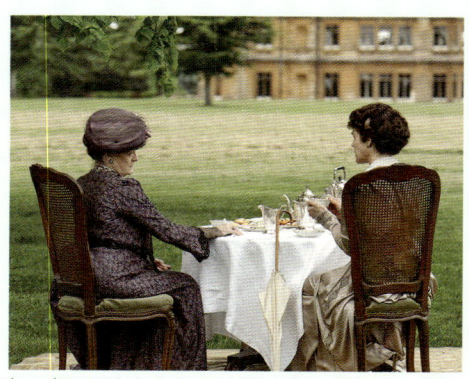

ダウントン・アビーの庭でアフタヌーンティーを楽しむ貴族の婦人たち。優雅な時間が流れます。
「ダウントン・アビー」シーズン1～4 ブルーレイ&DVDリリース中　発売・販売元：NBCユニバーサル・エンターテイメント
©2010-2013 Carnival Film & Television Limited. All Rights Reserved.downtonabbey-tv.jp

午後のお茶の時間を楽しむ女性たち。テーブルの上にはティー・アーンがあります。
（Harper's Bazar / 1893年9月23日）

ティーポット

　紅茶やコーヒーを淹れる際に欠かせないポット。英国人にとって純銀(スターリングシルバー)のポットは「王侯貴族文化の象徴」に近いものがあり、憧れの対象です。時代の流行に合わせてさまざまなデザインのポットが生み出されましたが、教室の受講生に人気なのが洋梨型(ようなしがた)のエレガントなティーポット。18世紀初頭に英国を統治していたアン女王が愛したデザインで「クィーン・アンスタイル」と呼ばれる女性らしい優雅なデザインです。

　純銀は熱伝導(ねつでんどう)がとても良いので、ポットの持ち手の部分には「象牙(ぞうげ)」や「木製」の熱ストッパーが組み込まれていて、持ち手部分が熱くならないようになっています。反対に蓋(ふた)のつまみの部分は、ストッパーがないため火傷(やけど)しそうなほど高温になります。ヴィクトリア朝に書かれたお茶のエチケット本の一文「ティーポットを使用する際は蓋を押さえないようにしましょう」は、銀のポットを使っているご婦人を対象に書かれたのかもしれません。

　英国の美術館に行くと、美しいポットがたくさん見られます。ポットの蓋のつまみのデザインもとてもデコラティブ。花だったり、動物だったり、こだわりの作品が多く、見ているだけでわくわくしてきます。美しいティーポットのデザインから、持ち主の個性や審美眼(しんびがん)が垣間(かいま)見られ、アフタヌーンティーの会話を盛り上げたかもしれません。

スターリングシルバーのティーポットの蓋のつまみ。
左より：ロンドン（1864年）、ロンドン（1891年）、ロンドン（1876年）。

手前より：ロンドン（1876年）、ロンドン（1891年）、チェスター（1901年）、ロンドン（1864年）。
すべてスターリングシルバーのティーポット。

ミルクピッチャー

　英国人はミルクティー好き。ミルクティーの文化は17世紀末に始まりました。もともと酪農（らくのう）がさかんで、美味しい牛乳にこだわりをもつ英国人は、紅茶にたっぷりミルクを注ぎます。そのため、英国のミルクピッチャーのサイズは他国のものに比べて大きめに作られており、とても実用的です。上流階級の人々は昔からの習慣で、まず高価なお茶の色と美しいティーカップの内側のデザインを愛で（め）……上品にミルクを注ぎ、美しい銀のスプーンでかき混ぜ、優雅な「ミルク・イン・アフター」を楽しみます。労働者階級の人々は、どうせミルクティーにするなら、最初からミルクを器に注いだほうが器に茶渋（ちゃしぶ）がつくのを防止できるし、かき混ぜる手間が省けるから……と、たっぷりのミルクを器に注いでから紅茶を注ぐ、合理的な「ミルク・イン・ファースト」の習慣を持っています。普段はミルク・イン・ファースト派という方でも、大切なお客様をお迎えするときや、自分自身へのご褒美（ほうび）となるティータイムでは、優雅な気持ちを心がけて、お気に入りのカップとミルクピッチャー、そしてスプーンを用意して、ミルク・イン・アフターを楽しまれるのも良いのではないでしょうか。

色も形もとりどりのミルクピッチャー。
左から：ロイヤルオズボーン窯、メルバ窯、ミントン窯、フランスのトレスマン＆ヴォーグ窯の作品。

1905〜1910年に作られたエインズレイ窯の大ぶりなミルクピッチャー。花器としても活用しています。

ティーケトル

　ヴィクトリア朝時代、大きなお屋敷では台所は地下に作られました。階上のエリアには、家主とその家族の目がふれるにふさわしい「美しいもの」のみがあるのが理想とされていたからです。そのため、ティータイムに欠かせないお湯は、台所でヤカンを使って沸かしたものを、美しい純銀(スターリングシルバー)のティーケトルに移し替えてから階上に運ばれました。

　ティーケトルの熱源はアルコール。火力はそれほど強くないですが、一度沸かしたお湯を保温するには十分です。台座からケトルが落ちて火傷をしないように、ティーケトルはピンを使って台座に固定されています。ピンは前と後ろの2か所。後ろのピンを外して、前に倒すようにしてお湯をティーポットに注ぎます。なんと優雅なことでしょうか。

スターリングシルバーのティーケトル。
ロンドン（1892年）。

ピンの部分にもスターリングシルバーの証であるホールマークが刻印されています。

客人を招いての午後のお茶の時間。美しい食器に目が奪われます。
「ダウントン・アビー」シーズン1〜4 ブルーレイ&DVDリリース中　発売・販売元：NBCユニバーサル・エンターテイメント
©2010–2013 Carnival Film & Television Limited. All Rights Reserved.downtonabbey-tv.jp

キャディボックス

　中国から茶葉が輸入され始めた17世紀初頭、茶葉は１斤(きん)（約600g）ごとに茶壺に詰められていたそうです。東インド会社に雇われていたマレーシア人が１斤を「カティ」と呼んでいたことから、茶箱の愛称はカティが訛(なま)って「キャディボックス」となったという説があります。初期には、高価な輸入木材を使用し、象牙(ぞうげ)や白蝶貝(しろちょうがい)、漆(うるし)、鼈甲(べっこう)、琥珀(こはく)などが装飾として使用されたキャディボックス。大部分が注文者の意向を取り入れたオートクチュール品だったため、そのデザインは多岐(たき)にわたり、同じように見えるものでも細部の装飾が異なるなど、職人技が活かされた作品が多く残っています。

　時代とともに木製のキャディボックスのなかには緑茶、烏龍茶(ウーロン)、19世紀後半には紅茶が保管されるようになります。茶葉の流通量と反比例し、キャディボックスはしだいに小さく、装飾もシンプルに、木材も国産品に代替されるようになりました。そして20世紀初頭にはすっかりその姿を消していきました。現在では仰々(ぎょうぎょう)しく感じる木製のキャディボックス。英国でもここに茶葉を保管する人はいませんが、美しい状態で維持されているものは、貴重な文化財として大切に扱われています。

英国製（1800年）

英国製（1840年）　　英国製（1830年）

ひとつひとつ精巧に手作り
されたキャディボックスは
芸術品です。

中央のミキシングボウルがついて
いるオリジナルの作品は、数が少
なくなっています。

ビスケットウォーマー

　ヴィクトリア朝は今の時代に比べ台所の設備が整っていなかったため、温かい食べ物を客人に提供することは、もてなしの心を伝えるうえで、大切なことと考えられていました。アフタヌーンティーの時間に熱々のフードを出すことは、女主人の憧れだったのかもしれません。こちらで紹介する「ビスケットウォーマー」またの名を「フォールディングビスケットボックス」は、ビスケットや焼き菓子を入れるための容器です。開くと容器が二つに分かれ、それぞれに細かい繊細な細工が施された、透（すか）し彫（ぼ）りの蓋がついています。

　ビスケットウォーマーは、中に入れるお菓子を温める道具なのですが、その使い方はさまざまです。クッキーを入れ、ボックスを閉じた状態で暖炉の火のそばに置き、銀の熱伝導でお菓子を温める方法。透し彫りの蓋の下に熱湯を張って、その上にビスケットやマフィンをのせて温める方法。使い方には諸説ありますが、このウォーマーを持って、ピクニックに行くこともあったそうです。野外でも室内と同じく「生活美」を大切にする英国人らしい発想です。

1910年代にシェフィールドで作られたシルバープレートの作品。

木製のスリーティアーズ

　19世紀末に野外で楽しむアフタヌーンティー用に作られたのが、小家具のスリーティアーズ。ヘンリー・ジェイムズ原作の映画「ある貴婦人の肖像」（1996年）では冒頭のシーンで、主人公イザベルの友人が庭でお茶を楽しんでいる際に活用しています。折りたたむことのできる木製の小さなこの家具は、やがて中産階級の家庭のなかで、茶会の際の臨時テーブルとして人気を博します。

　その後、20世紀になるとティールームでも活用されるようになり、机の上に置くタイプも現れました。材質も木製だけはでなく、銀メッキ（シルバープレート）製品、やがてはステンレス製品と幅広くなり、3段ではなく、2段のタイプのものも数多く製作されました。日本では、卓上タイプのスリーティアーズがホテルのアフタヌーンティーの象徴になっていますが、このタイプのものは、英国の家庭内で使われることは滅多にありません。古い木製のものはディスプレイ台として今も人気です。

Vogue社の広告。最新のファッションに身を包んだ女性たちが午後のお茶を楽しんでいます。右端にはスリーティアーズが。（1911年7月1日）

木製のスリーティアーズは折りたたみ式です（1920年）。

Column 4
「ダウントン・アビー」のなかのティータイム

　英国の大人気ドラマ「ダウントン・アビー」。貴族の館の相続人をめぐる壮大なるドラマは、日本でもNHKの地上波で放送され、多くの英国ファンを虜にしています。ドラマのなかでとくに目を引くのが、優雅な貴族の生活。もちろんお茶のシーンもたくさん登場します。そのなかからいくつかのシーンを取り上げて解説をしていきましょう。

「ダウントン・アビー」のシーズン1「第4話　移りゆく心」

　庭でお茶をしている伯爵夫人コーラと元伯爵夫人バイオレット。テーブルの上には、Part 1で紹介した磁器製のティーカップ、Part 2で紹介した純銀（スターリングシルバー）のティーケトルや、ティーポット、ミルクピッチャーが並んでいます。おそらく代々伯爵家に伝わる由緒正しいティーセットなのでしょう。ティーケトルがコーラの側にあるということは、彼女がこの茶会のホステスであることを示しています。来客であるバイオレットは、帽子をかぶったままです。これは、長居をせずにすぐに立ち去ることを意味しています。シーズン1のなかには、バイオレットのコテージをコーラが訪ねるシーンもあるのですが、その際は立場が逆。ティーケトルはバイオレット側に、来客であるコーラは帽子を脱ぎません。アフタヌーンティーの時間は屋敷の女主人が、高価なティーポットを扱うのがヴィクトリア朝からのルール。たとえ家族であっても、立場が逆になることはありません。テーブルの上に敷かれたダマスク織りの白いクロスも、上流階級の優雅な生活を象徴しています。

「ダウントン・アビー」シーズン1～4　ブルーレイ&DVDリリース中　発売・販売元：NBCユニバーサル・エンターテイメント　©2010-2013 Carnival Film & Television Limited. All Rights Reserved.downtonabbey-tv.jp

「ダウントン・アビー」のシーズン1「第7話　運命のいたずら」

　シーズン1では、最後の回でダウントン・アビーの庭で開かれるガーデン・パーティーのシーンが登場します。このような大きなパーティーでは、お茶を淹れる役目は使用人に任されます。家政婦長のヒューズを中心に、侍女のオブライエンや、メイド長のアンナ、従者など、使用人の中でも地位の高い者がティーサービスを引き受けています。さすが貴族の館のパーティー。庭という開放的な場所であっても、器に手抜きはありません。アンナがティートレイに載せているのは、19世紀初頭に流行した伝統的なデザインのティーカップです。おそらくこちらもダウントン・アビーに長く伝わる歴史のある茶道具なのでしょう。

「ダウントン・アビー」のシーズン2「第1話　開戦」

　「ダウントン・アビー」には、貴族だけでなく、その生活を支える使用人も多く登場します。このドラマは、英国の「階級社会」を鮮明に描き分けています。もちろんティータイムのシーンも同様です。使用人たちが日々の食事をとっている食堂でのティータイム。執事のカーソンにキッチンメイドのデイジーがお茶を注いでいます。茶色の陶器製のポットは茶渋が目立ちにくいと、労働者階級に人気だったものです。ティーカップは装飾のない白。こちらも安価な陶器製です。

　使用人たちのティータイムはたびたびドラマに登場しますが、毎回同じカップが使われ、仕事の最中だったり、立ち飲みだったり、忙しい彼らの生活ぶりが垣間見られるシーンになっています。ちなみに家政婦長ヒューズは、小さいながらも屋敷内に私室を与えられており、そこでは絵柄が施された陶器製のカップを使用しています。これは彼女の地位が一般の使用人より高いことを示しています。

スロップボウル

　スロップボウルは18世紀中頃から登場した古い茶道具です。ティーカップ（当時はティー・ボウル）に残った冷めたお茶を捨てるための容器として使われていました。お茶を入れ替える際に、茶殻捨てとしても活用されました。

　ヴィクトリア朝後期になると、ティーポットが大きくなったこと、台所とお茶を楽しむ居間とが近づいたことなどから、ほとんど使われなくなりました。アンティーク品を購入する際は、シュガーボウルとの区別に困難が生じます。昔は砂糖が高価だったため、シュガーボウルも大ぶりに作られたからです。花を活けたり、水を張ってキャンドルを浮かべたり……200年前の器に命を吹き込む作業も楽しいものです。

手前：エインズレイ窯（1905～1910年）、
奥3つ：すべてバーアンドフライト＆バー期のウースター窯（1807～1813年）。

ブレッド＆バタープレート

　英国では17世紀にお茶が「薬」として広まったため、空腹時にお茶を飲むことは身体に悪いと思われていました。そのため、バターつきのパンをティータイムに食べることが定着し、ティータイム用のパンをのせるプレートが誕生しました。大きさ30センチくらいの耳つきのプレートのことを、英国ではブレッド＆バタープレートこと、「Ｂ＆Ｂプレート」と呼びます。ブレッド＆バタープレートは、もともとアフタヌーンティー用のティーセットの一部として作られました。

　カップ＆ソーサー６客、ケーキ皿６枚、ブレッド＆バタープレート１枚。そんなセットがヴィクトリア朝にはたくさん販売されました。ですから、現在アンティーク・マーケットに流通しているブレッド＆バタープレートは、セットからはぐれたもの。同じデザインのものをまとめて購入することは、かなり難しいのですが、反対に異なるデザインのものを組み合わせていく楽しみはたくさん。

　日本ではティータイムのお茶請けというと、甘いスイーツを想像する方が多いと思いますが、英国ではカジュアルなティータイムの際に「ティーケーキ」と呼ばれるドライフルーツ入りのパンにバターを塗って食べるのも定番。「ケーキなのに、パン？」と最初は戸惑いますが、素朴な美味しさは一度食べると病みつきになってしまいます。

現在英国の家庭でも日常使いされているヴィンテージのB＆Bプレート。ディナー皿代わりに使っても。

ポットスタンド

ポットの下に敷くポットスタンドは、熱い紅茶が入っているティーポットで、大切な家具を傷めないように作られたティータイムの必需品でした。ヴィクトリア朝までは、陶磁器のポットとお揃いでポットスタンドが製作されました。そのデザインはポットに合わせて工夫されるのが一般的だったので、ポットスタンドは均一の大きさではありません。

ポットとお揃いになったまま販売されているものもありますが、現在ではポットスタンドのみで市場に出てくることも多くなっています。一見して使用用途がわかりにくいアイテムですが、大きさやデザインの合うポットを合わせても良いですし、お皿として小菓子を盛りつけるなど現代流の使い方もお勧めです。

手前：窯不明（1880年）
中央：コールポート窯（1875年）
奥：窯不明（1870年）

チェンバレンズ期のウースター窯のティーポットとポットスタンド。対で残っているものは貴重です（1810年）。

Column 5
漆風の紙細工 パピエマシェ

　ヴィクトリア朝に大ブームになった紙張子「パピエマシェ」。紙パルプにチョークや、砂、接着剤を混ぜ合わせたものを鋳型(いがた)に流し込み、加熱して固形化してできたパピエマシェは、その強度も売りのひとつです。

　机、子ども用の椅子、飾り棚、屏風(びょうぶ)など家具にも活用されました。型取りされたパピエマシェは、その後表面がなめらかに磨かれ、漆風(うるしふう)の塗装を施されました。装飾性を高めるために、時には、象嵌(ぞうがん)や蒔絵(まきえ)などで飾られることも。ジャポニスムの影響で漆に憧れた中産階級の人々ですが、本物の漆はとても高価。また保管やケアも難しく、現実的な商品ではありませんでした。漆風の紙細工パピエマシェは、そんな人たちの心を満たしました。アガサ・クリスティーの『終りなき夜に生れつく』(1967年)のなかにもパピエマシェの描写があります。

父をヤドリギの下に立たせ、キスをしようと椅子を持ち出す少女。英国のクリスマスの風景が描かれています。人物の後ろに描かれている箪笥、陶磁器は東洋趣味のものです。(The Graphic Christmas Number / 1884年)

1880年代に作られたパピエマシェのボックスの蓋の図柄。細工が見事です。

1870年代にパピエマシェで作られたキャディボックス。

　「ああ、あの紙張子(パピエマシェ)の机ですね。たしかに、みごとですな。あんなすばらしいパピエマシェは見たことがありませんよ。机というのも珍しい。テーブルにのるぐらいの小型のものならたくさんあるが。ずいぶん古いものなんでしょうね。初めてですね、こういうのは」象嵌細工で、上部にはウィンザー城、側面にはバラとアザミとシャムロックの花束が描かれている。

　アンティーク・マーケットで漆に見える商品を見つけたら……もしかしたらパピエマシェ？　と考えてみてください。

シュガーのための道具

　英国のアンティーク・マーケットでは、「これは何に使うのだろう？」と、用途が不明なものに出会うことも多くあります。砂糖にかかわるアンティーク品もそのひとつです。砂糖を砕くために作られたクラッシャー、砂糖を摑むためのニッパーやトング。砕いた砂糖を入れるキャスター、粉砂糖をすくうシフタースプーン。実に多くの道具がありますが、現在は使われていないものばかりです。

　今では想像がつきませんが、英国では19世紀前半までの時代、砂糖は大部分が輸入品であり、とても高価なものでした。砂糖を扱うことは身分の高い者にのみ許された特権であり、ステイタスでもありました。そのため、砂糖用の道具は、たいがいが高価な純銀(スターリングシルバー)で作られました。

　シャーロット・ブロンテ原作の映画「ジェーン・エア」（2011年）のなかにも、砂糖を高級品として取り扱うシーンが描かれています。家庭教師としてロチェスター家にはじめてやってきたジェーンに、屋敷の全権を任された家政婦長フェアファックスは、歓迎の意味を込めてお茶を勧めます。その際、鍵のついた専用のボックスから砂糖を取り出すのです。砂糖は客人自らが手を伸ばしてはいけないものでした。そのため、客人に砂糖を勧めるのは屋敷の女主人（ジェーン・エアではその代理人の家政婦長）の特権だったのです。

スターリングシルバーのシュガークラッシャー。フランス（19世紀前半）。

スターリングシルバーのシュガーニッパー。左：バーミンガム（1911年）、右：バーミンガム（1794年）。

1894〜1913年の間に作られたスターリングシルバーのシュガートング。すべて英国製。

シュガートングで角砂糖をつまむ女性。(The Illustrated London News / 1883年10月27日)

　エリザベス・ギャスケルの『女だけの町（クランフォード）』（1853年）には、町で一番身分のあるジェイミソン夫人の茶会の様子が描かれています。

　まもなくお茶が運ばれてきました。陶器類はたいそう上等で、お皿も由緒ある品物、バターつきパンはたいそう薄くて、角砂糖はたいそう小さいのでした。きっとジェイミソンの奥様は、お砂糖を節約なさるのがお好きとみえます。はさみみたいなかっこうの、細い針金細工の角砂糖ばさみは、俗ではあるがまっとうな大きさの角砂糖をはさめるほど広くは開かないらしいのです。

　この茶会では、客人が各自砂糖に手を伸ばすのですが、ついつい欲を出して二つの砂糖を一度に摑もうとした主人公は粗相をして、砂糖をひとつ床に落としてしまいます。

　19世紀後半に入り、砂糖の価格は安定するようになり、20世紀には労働者階級の家庭にも日常品として普及するまでになりました。そんな時代の移り変わりとともに、砂糖のために作られる銀器は年々姿を消していきました。今は「お茶に砂糖は入れないから」と砂糖壺を並べないご家庭も増えていると思いますが、たまにはヴィクトリア朝の貴婦人気分で「お砂糖はいくつ入れます？」なんて会話を楽しんでみるのも良いかもしれません。

Column 6
アフタヌーンティーとキューカンバーサンド

ガラスのサンドウィッチ・トレイに盛りつけられたキューカンバーサンドウィッチ。トングはサンドウィッチ用に作られたもの。

　アフタヌーンティーに欠かせないフードのひとつにキューカンバーサンドウィッチがあります。ヴィクトリア朝時代、キュウリは高級食材でした。また、水分の多いキュウリは、作り置きに不向きだったため、サンドウィッチの具材としてはメイド泣かせの食材でした。

　オスカー・ワイルドの戯曲『真面目が肝心』（1895年）のなかには、キューカンバーサンドウィッチが大好きなブラックネル卿夫人が出てきます。彼女の甥であるアルジャノンは、アフタヌーンティーの時間に合わせてブラックネル卿夫人のために、キューカンバーサンドウィッチを用意します。

アルジャノン：ときに、生活の科学といえば、ブラックネルさんにさしあげるきゅうりのサンドイッチ、できてるかい？
レイン：はい、旦那さま。（サンドイッチを盆にのせてさしだす）
アルジャノン：（サンドイッチを吟味してみて、ふたきれとって、ソファーに腰を下ろす）おう！……

　アルジャノンはキューカンバーサンドウィッチのつまみ食いを始めるのですが、なんと夫人が到着する頃には、すべて食べ尽くしてしまいます。焦ったアルジャノンは、サンドウィッチがないことを執事レインのせいにします。かくしてレイ

ンは「市場にキュウリがなかった」と夫人に苦しい言い訳をすることになるのです。

　英国では、通常サンドウィッチのパンには耳があります。でもアフタヌーンティーのサンドウィッチは耳をカットし、小ぶりサイズに仕上げます。フードを食べることよりも会話が重要視される、午後のお茶の時間に合わせているのです。

　アガサ・クリスティーのポアロ・シリーズ『杉の柩』（1940年）では、このサンドウィッチに仕込まれた毒による殺人事件が起こります。

　エリノアはホールを通って食器室（パントリー）から大きなサンドイッチの皿を取ってくると、メアリィの手に、「どうぞ」と言いながら皿を渡した。
　メアリィはひとつとった。

　この大きなお皿、そして先の『真面目が肝心』のなかに登場した「盆」は、サンドウィッチ用に作られた、サンドウィッチ・トレイと呼ばれるものだと思われます。サンドウィッチ・トレイは陶磁器製、ガラス製、銀製とさまざまです。

　ちなみに、日本では具材がキュウリだけというサンドウィッチにはなかなか出会うことはないように思われます。たまには英国人の気分で、キューカンバーサンドウィッチを楽しんでみてはいかがでしょうか？

ティーダンスを楽しむ人々のもとに、サンドウィッチを運ぶ使用人。キューカンバーサンドウィッチも、もちろんあります。（Good Housekeeping / 1930年3月）

ジャムディッシュ

　朝食やアフタヌーンティーの食卓にたびたび登場する「ジャム」！冬が長い英国では、ジャムは保存食として欠かせないものでした。秋が深まると、各家庭でジャム作りが始まります。そして冬の間、そのジャムを大切に食べるのです。ヴィクトリア朝中期、ジャムの価格は少し下がりますが、イチゴやラズベリーなど、初夏の短い時期に収穫されるベリー系のジャムはとても高価。マーマレード以外にジャムが朝食の食卓にのることはとても贅沢なことでした。アガサ・クリスティーのミス・マープルシリーズ『バートラム・ホテルにて』(1965年)では、ホテルでの朝食時に「バターの丸いひとかたまり、マーマレード、ハチミツ、イチゴジャム」が出てきたことで、主人公のミス・マープルが感激するシーンがあります。英国人にとってもホテルでの朝食は、非日常的な特別な時間だということがわかります。

　そんなジャムを楽しむためのジャムディッシュは、今でも人気のアンティーク品です。ガラスの型押し細工の美しさ、時には色ガラスが使われることもあり、こだわりの食卓で楽しまれたことがうかがわれます。多くのジャムディッシュにはフックがついており、ジャム用のスプーンをぶら下げることができます。このときに使用するスプーンはもちろんジャム専用のもの。午後のお茶会にふさわしい、女性好みの優美な雰囲気のジャムスプーン。ヨーグルトをいただいたり、アイスをいただいたりするのに活用するのもお勧めです。

手前：シェフィールド（20世紀後半　シルバープレート）、右：バーミンガム（1897年）、右上：シェフィールド（1909年）、左上：バーミンガム（1902年）。

美しいヴィクトリアンガラスの
ジャムディッシュ。

ピンク色のルビーガラスは女性に
大人気です。

Part 3
英国的食卓に欠かせない
アンティーク

　アンティーク・マーケットには、「まさに英国」と感じられるアイテムがたくさんあります。朝食時に欠かせないトーストラックや、女主人が使用人を呼ぶ際に鳴らす小さなベル……英国映画のあのシーンで見た！　と感じる、そんな小物たちを見つけると、ついつい手にとりたくなってしまいます。

　たまの休日に、大好きな英国風の食卓を演出してみるのも良いリラクゼーションになるかもしれません。映画のなかの主人公の気分で、英国らしいアンティークを日常の食卓で使いこなしてみませんか？

中産階級の家庭の朝食風景。
(The Graphic / 1886年7月31日)

「ダウントン・アビー」シーズン1〜4 ブルーレイ&DVDリリース中　発売・販売元：NBCユニバーサル・エンターテイメント
©2010−2013 Carnival Film & Television Limited. All Rights Reserved.downtonabbey-tv.jp

トーストラック

イングリッシュブレックファストに欠かせないトーストラック。はじめて見たときに「なんて合理的な品だろう」と思った方は多いのではないでしょうか？ トーストラックは、トーストをカリカリに保つための必需品です。焼きたてのトーストを直接お皿に置いてしまうと、湯気でトーストが柔らかくなってしまいます。それではせっかくの朝食が台なしになると、トースト専用のラックが開発されたのです。

ヴィンテージの陶器製のトーストラック。

日常に欠かせなかったトーストラックにはありとあらゆるデザインがあります。トーストだけを立てるもの、バタープレートが一緒になったもの。真っ直ぐ立てるタイプ、斜めにさすタイプ。実際に自宅で使用してみると、たしかにこのアイテムひとつで英国の風が食卓に吹きます。ただし、日本の食パンは英国のものより1枚が厚めなので、英国製のトーストラックにパンを立てたい方は、10〜12枚切りの薄さのパンが必要です。ちなみにこのトーストラックですが、郵便物や、紙ナフキンを立てるのにもお勧めです。

シルバープレートのトーストラック。手前：シェフィールド（1910年代）、左奥：シェフィールド（1940年代）。

バターディッシュ

　見た目も美しいバターディッシュ。ガラスと銀の組み合わせですから、ガラスが割れることなく、美しい状態で現代に残る品はとても人気があります。ヴィクトリア朝中期に人造バター（現在のマーガリンに近いもの）が流通するまで、バターは最高級食材のひとつでした。そのため、英国ではバターのための銀器が数多く作られました。
　バターディッシュは、銀だけで製作される場合には、貝の形に形成されることが多かったのですが、写真のタイプのようなデザインのバターディッシュがヴィクトリア朝に流行します。アンティークのバターディッシュを購入する際には、銀の透し彫り部分の細工、そして脚のデザインにも注目してください。繊細な職人技に見惚れることでしょう。バターディッシュとして使うことも可能ですが、アクセサリートレイとして使うのもお勧めです。

スターリングシルバーのバターディッシュ。手前：バーミンガム（1860年）、奥：バーミンガム（1911年）。

ソルト＆ペッパー

オリジナルのガラスが残っているものは人気。1920年代のシルバープレート製品。

　小さな塩胡椒入れ。高さは3〜4センチほどのものもあります。昔は塩も胡椒も高級品だったとはいえ、なんでこんなに小さいの?!　と感じる方も多いのではないでしょうか。実はこの塩胡椒入れ、1人用なのです。ドラマ「ダウントン・アビー」での晩餐会でも、食卓を囲む1人1人のテーブルセッティングに塩胡椒入れが用意されていました。

　日本文化では味付けは台所でされることが多く、塩胡椒を食卓でふんだんに使うと調理をしてくれた方に失礼……なんて考えもありますが、西洋では、最後の味付けをするのは食べる人自身。個人主義の英国らしい習慣です。小さな塩胡椒入れですが、日本人には家族で使っても十分な大きさです。

エッグスタンド

　ヴィクトリア朝の君主ヴィクトリア女王は、朝食時に卵を二つ召し上がっていたと言われています。日本人の感覚だと卵二つは多すぎ！　と思いがちですが、現在も英国人は卵が大好き。伝統的なイングリッシュブレックファストを食べる際には卵を二ついただく方も多いのです。

　目玉焼きにしたり、スクランブルエッグにしたり、ポーチドエッグにしたり。その食べ方はそれぞれですが、ゆで卵を食べるときに使われるのが愛らしいエッグスタンド。銀製のもの陶磁器製のもの、ヴィクトリア朝だけでもさまざまなエッグスタンドが作られました。ヴィクトリア女王は純銀(スターリングシルバー)のエッグスタンドと、金メッキが施された小さな卵用の銀のスプーンでゆで卵をいただいていたそうです。朝からお気に入りのグッズがテーブルにのると1日が楽しく過ごせそうですね。

シェフィールドで1920年代に作られた
シルバープレートのエッグスタンド。

Column 7
オールデイズ・ブレックファスト

典型的なフルイングリッシュブレックファスト。トーストラックも必需品です。

英国で美味しいものが食べたいなら、1日3食朝食を食べれば良い……そんなふうに言われることもあるくらい、英国人にとって朝食は特別な存在。現在でも、パブなどの看板に「オールデイズ・ブレックファスト」の文字が出ているのをよく見かけます。これは1日中朝食メニューを提供していることを意味します。夜に朝食？　と不思議に思う方もいるかもしれませんが、英国の伝統的な朝食は、それは豪華で、カロリー的には私たちの夕食と同等かそれ以上なのです。

英国の朝食は17世紀後半まではチーズ、パン、塩漬けの魚などの質素なものでした。バターつきのパンに流行の紅茶が加わり、食卓に湯気が立つようになったのは18世紀中頃から。ボリュームたっぷりの朝食のイメージが定着したのは、産業革命以降と遅くなります。ヴィクトリア朝にベストセラーになった『ビートンの家政本』（1861年）によると、「ブレックファストとは栄養などが完璧（かんぺき）な食事のこと」をさし、冷製の肉料理、温かい肉料理、塩漬けの豚、パイ、温かい魚料理、レバー、ソーセージ、ベーコン、トマト、卵、マフィン、トースト、マーマレード、バター等々と書かれています。すごいボリュームです。

しかし20世紀に入りホワイトカラーの仕事が増えると、この豪華な食事は、ワンプレートで食べられる現在の朝食スタイルに変わっていきます。王室も推奨

した朝食の内容は「ベーコン、ソーセージ、卵料理、焼いたマッシュルームとトマト、羊や鰊(にしん)の燻製(くんせい)の盛り合わせ、ヨーグルトやフルーツ。カリカリの薄焼きトースト、イングリッシュマフィン、バンズ。飲み物は紅茶とオレンジジュース」でした。この朝食は、のちにフルイングリッシュブレックファストと呼ばれるようになります。

　残念ながら近年では、英国でも日本と同様、朝食を食べない若者が急増。伝統的なスタイルの朝食はすでに古き時代のものとなりました。日本人が旅館の伝統的な和定食を楽しみにするのと同じく、英国人のなかにも、旅先ではこのフルイングリッシュブレックファストを心待ちにする方も多くいます。英国好きの方の集いであれば、夜の時間帯であっても、フルイングリッシュブレックファストはおもてなし料理として喜んでいただけるでしょう。

手前の黒い食べ物はブラックプディング(豚の血の腸詰め)。英国人でも好みが分かれる一品です。

ナイフレスト

　日本の家庭に箸置きがあるように、英国ではフォークやナイフを置くためのナイフレストがあります。エリザベス・ギャスケルの『メアリー・バートン』(1848年) にはガラスのナイフレストが出てきます。

　バートン家の食器棚には小皿や大皿、ティーカップ、ガラスのナイフレストなどたくさんの品が詰め込まれているのですが、彼女が戸棚の扉を開け放し、満足そうに見ていることから、客人に、バートン夫人がそれらを自慢にしていることがわかってしまうのです。

　ナイフレストは6本セットで販売されることが多いのですが、まれに単品で販売されていることも。洋食を家庭で食べる機会の増えている日本でも、実用可能なアイテムです。小さな品ですので、旅の思い出にデザインの異なるものを少しずつ購入し、セットにしていくのもお勧めです。

ナイフレストは1930年代のフランスのバカラ社の作品。
白蝶貝のカトラリーは英国のスターリングシルバー。シェフィールド (1897年)。

グレープシザー

　ヴィクトリア朝の食卓に登場する美しいハサミ、このハサミで固いものを切ろうとすると、あれれ……切れない。実はこちら「干し葡萄」専用のハサミなのです。チーズ文化が根強い英国では、チーズを食べる際に枝つきの干し葡萄を食卓にあげることも多く、その際活躍するのがこのグレープシザーなのです。

　これはアンティーク屋さんから聞いた話なのですが、グレープシザーを手に入れたお客様が生の巨峰の枝を切ろうとしたところ……残念なことに、ハサミの刃の部分がグニャっと曲がってしまったとか。銀器は打ち直しが可能なため、職人さんが元通りに修復してくれたそうなのですが、「干し葡萄」専用ということを知らないと、ついやってしまいそうな失敗です。ちなみにグレープシザーのようなハサミは長年使っていると、軸がぶれてものを切りにくくなります。そのため、使用頻度にもよりますが、数年に一度メンテナンスが必要なことも。切りにくくなったらお買い求めになったアンティーク屋さんに相談してみてください。

シェフィールド、1880年製のシルバープレート。

Column 8

クランペットとトースティングフォーク

クランペットは穴があいているのが英国式。この穴にバターやシロップが入り、美味しくなるのです。プレートはミントン窯（1902〜1911年）。

ぷつぷつと穴の空いたホットケーキのようなクランペットは、英国の小説のなかにたびたび登場するソウルフードです。イーストで発酵させているため、その食感は外はカリッ、中はモチッ。ヴィクトリア朝時代では寒い冬に家族や友人とともに暖炉でクランペットをあぶりながら紅茶を飲むのが、英国の中産階級の人たちの典型的なくつろぎの光景でした。フランシス・ホジソン・バーネットの『秘密の花園』（1911年）のなかにも、クランペットが登場します。

「ねえメアリ、下男をひとりつかまえて、お茶（ティー）を入れたバスケットを、シャクナゲの小道まで持って来るように言ってくれないか。受け取ったら、きみとディコンとで、ここへ運んで来ておくれよ」

それはなかなかいい思いつきだったので、すぐに実行にうつされました。芝の上に白い布を広げ、あつい紅茶と、バターをぬったトーストと、クランペットをならべると、おなかをすかせていた3人は、大喜びで食べ始めました。

英国ではクランペットは現在でもスーパーマーケットのパンコーナーに必ず並んでいます。お値段も4枚で200円弱と手頃で、家庭で温め直し、熱々で食卓に出されます。今はオーブントースターや電子レンジがあるため、温め直しも簡単ですが、ヴィクトリア朝の人々はどうしていたのでしょう？　そんな疑問を解決してくれる記述が、人気小説ハリーポッ

ターのなかにあります。J・K・ローリングの『ハリーポッターと賢者の石』(1997年)のなかには、夜、お腹がすいたハリーたちが、談話室の暖炉で長いフォークのようなものにパンやマシュマロをさして、暖炉の火であぶって食べているシーンがあります。P・L・トラヴァースの『とびらをあけるメアリー・ポピンズ』(1943年)のなかには、まさにそんなシーンが描写されています。

　チリン、チリン！　どこか下の通りから、鐘の鳴っている音が、きこえてきます。「〈だれか、クランペットいりますか？〉って、いってるんですよ！　きこえないんですか？　クランペット売りが、通りにきてるんです」(中略)クランペット売りが、いそぎ足ではいってくると、裏口の戸をたたきました。17番地から、注文があるに違いないと信じていたのです。バンクス一家は、みんな、クランペットが大好物だったからです。メアリー・ポピンズは、窓をはなれて、暖炉に太い薪を1本、加えました。

　なぜメアリー・ポピンズは暖炉に太い薪を加えたのでしょうか？　皆さまにはもうおわかりですね。購入したクランペットをトースティングフォークにさし、暖炉の火で温め直すためなのです。英国の田舎に行くと、暖炉の横にトースティングフォークが置かれているのを見かけることがあります。もしかしたら、クランペット用なのかもしれません。

トースティングフォークにさして暖炉の火で温めます。

トースティングフォークのデザインは多様です。

花器

　食卓に絶えず花があることはヴィクトリア朝の女性にとっての憧れでした。とくに冬の寒い季節は、新鮮な花が手に入りにくいため、アンティークの花器には一輪挿しも多く見受けられます。中産階級の家庭では、自らが庭で育てた花をおもてなしのテーブルに飾ることが美徳とされました。

　『赤毛のアン』のなかでも、牧師夫人にアンが育てた花壇の花を自慢するシーンが出てきます。幼い頃に習得したガーデニングの基礎知識も、教養のひとつだったのかもしれません。ヴィクトリア朝に流行したルビーガラスの花器、ローズボウルと呼ばれる銀器は今でも女性に人気のアンティーク品です。

ローズボウルらしき花器に活けられた花を運ぶ女性。（1913年）

ヴィクトリア朝の生活を彩ったルビーガラスの花器。

中央に薔薇の彫刻がされた美しいローズボウル。ロンドン（1902年）。

Column 9
イングリッシュマフィン

英国の朝食やティータイムに欠かせないマフィンとはもちろんイングリッシュマフィンのことです。アメリカのマフィンと異なり、英国のマフィンはパンの代わり。ちょうどフルイングリッシュブレックファストが生まれた時代に書かれた、『秘密の花園』にも、朝食にマフィンを食べるシーンが登場します。

看護婦がお茶(ティー)のお盆を持って来て、ソファのわきのテーブルに置くと、コリンは言いました。「でも、きみが食べるなら、ぼくも食べるよ。このマフィン、あつあつでおいしそうだ。さあ、インドのラジャの話を聞かせて」

病弱で食が細いコリンは、インド帰りのメアリの話が聞きたいあまりに、マフィンに手を伸ばすのです。

コリンが食べようとしたマフィンが盛りつけられていたお皿は、おそらくマフィン用に作られたマフィンディッシュ。お皿の上にドーム型の蓋があるタイプの食器で、マフィンが冷めないように開発されたものです。上流の家庭では、階下の台所で温められたマフィンを、マフィンディッシュで保温して使用人が部屋まで運びました。

蓋つきのマフィンディッシュ。ロイヤルウースター窯(1930年代)。

大きなマフィンディッシュにはマフィンが複数入ります。ロイヤルスタッフォード窯（1930年代）。

　毎朝目がさめると、すばらしくおなかがすいているし、ソファのそばのテーブルには、自家製のパンに新鮮なバター、ラズベリー・ジャム、クロッテッド・クリーム、まっ白なゆで卵、といった朝食が用意されているのですから。そのころには、メアリも、毎朝コリンの部屋でいっしょに朝食をとるようになっていました。（中略）
　コリンは、こんなことも言いました。
「ハムがもう少し、あつく切ってあればいいのになあ。それにマフィンだって、ひとり1個じゃたりないよ」

　コリンが精気を取り戻し元気になったことが、朝食に対する興味や意欲からも感じ取れます。100年前と変わらず、現在もイングリッシュマフィンは朝食やティータイムのお供として人気があります。しかし、マフィンディッシュに盛りつけられたマフィンを見ることは困難になりました。

　マフィンディッシュの大きさはさまざま。マフィンがひとつ入るサイズのものもあれば、複数のマフィンが入る大きなタイプもあります。
　現代は台所から食卓までの距離が近いため、このような保温容器は不要かもしれませんが、ひとつの器で、食卓が100年前に戻る……そんな楽しみを味わってみるのも良いかもしれません。きっとイングリッシュマフィンの美味しさも増すことでしょう。

キャンドル

　名探偵ホームズシリーズの『黄色い顔』（1893年）では、食卓と暖炉の上に各2本ずつキャンドルが灯されています。部屋に入ったワトソンが、部屋の住人女性が振り向いた途端に、その顔を見て絶叫するシーンがあります。

　ヴィクトリア朝の暮らしに欠かせないキャンドルですが、現代とかけ離れて、家の外の道路なども薄暗かったことを考えると、キャンドルの灯火だけで生活することは非常に不便だったと想像されます。そのため、部屋から部屋へ移動する際、キャンドルを持ち歩かなくてはいけないという事情も。持ち手がついているキャンドルスタンドをはじめとして、キャンドル立てはさまざまなデザインの作品が残されています。当時作られたディナー用の食器は、キャンドルの灯火の下で最も美しく見えるようにデザインされていると言われています。アンティークの食器を楽しむ際には灯りにも気を配ってみることをお勧めします。

左手前のキャンドルは、ヴィクトリア朝のレシピで製作されたもの。炎が大きいのが特徴です。

シェリーグラス

クローバー型のグラスは1890年代のオーストリアのロブマイヤー社の作品。

　スペインで生産されるシェリー酒は、その大半が英国で消費されています。とくにヴィクトリア朝時代、シェリーはアフタヌーンティーの食前酒にも出されるほど生活に密着していました。シェリーはお酒の中でも、ラムやブランデーより少し高い地位に置かれていたと言われています。

　英国海軍では、身分の高い将校にのみ、シェリーを飲むことが許されていたとか。高貴な身分の方が、日常的に楽しんだシェリー酒。現在でも小さなシェリーグラスはアンティークガラスの主力商品として店頭に並んでいます。6客セットのものもありますが、揃っているものは少し価格も高めになります。そのためデザイン違いのものを1客ずつ集めていく収集家も多いのだとか。シェリー酒以外にも日本酒や梅酒などを注いでみても良いかもしれません。

ベル

　中流階級の家庭でも、使用人が最低1人はいるのが当然のヴィクトリア朝時代。家族が使用人を呼ぶ際に使っていたのが、「ベル」です。現在ではインテリア小物として人気のこのベルですが、E・M・フォスターの『眺めのいい部屋』（1908年）では、日常的にベルを使用していることがうかがえる文章があります。

　夫人がうとうとしかけた時、ルーシーの部屋からうなされる声が聞こえてきた。ルーシーが呼び鈴を鳴らせばメイドが駆けつけるはずだが、ヴァイズ夫人は自分が行ってあげたほうが親切だと思った。

　高く澄んだ美しい音色で響くベルは、演劇の舞台の小道具としても人気です。

女性の姿のベルは多く作られました。

Column 10
ベッドティーは既婚者の特権?!

　ベッドのなかで朝食をとることは、ヴィクトリア朝時代の女性の憧れでした。なぜなら、ベッドでの朝食が許されるのは「既婚女性に限られた」からです。「ベッドティー」の「ティー」はお茶のみをさすのではなく、「軽食」をも意味します。

　ドラマ「ダウントン・アビー」のなかにもベッドティーが何度も登場します。シーズン1の初回では、伯爵夫人コーラが、侍女のオブライエンにベッドティーを運ばせるシーンが印象的です。

　シーズン1ではコーラの3人の娘は全員独身なので、彼女たちはモーニングルームで男性とともに朝食をとっています。ちなみに未亡人もベッドティーの対象になるようで、元伯爵夫人のバイオレット、シーズン4で未亡人になったメアリーも、朝食を寝室でとっています。シーズン3では、結婚式の最中に新郎に逃げられ、失意に沈む次女イーディスに、家族は「今日は特別に寝室で朝食をとっても……」と気遣いを見せるのですが、この言葉は彼女の傷ついた心をさらに逆なでします。「私は既婚女性じゃないわ!」「花婿に逃げられた独身女よ」。プライドの高い彼女は家族とともにモーニングルームで朝食をとるのです。

『ビートンの家政本』に掲載されたゲスト用の食事。朝食のメニューもあります。(Mrs. Beeton's Book of Household Management / 1906年)

「ダウントン・アビー」シーズン1〜4 ブルーレイ&DVDリリース中 発売・販売元:NBCユニバーサル・エンターテイメント ©2010-2013 Carnival Film & Television Limited. All Rights Reserved. downtonabbey-tv.jp

クローリー家の三姉妹。左:次女イーディス、中央:末娘シビル、右:長女メアリー。

食卓の布物

　食卓では、テーブルクロスやナフキン、そしてレースのドイリー（卓上用の小型の敷布）などはとても大切なものでした。

　ナフキンは、おもてなしする側が用意したものを使用するというエチケットがあります。もしナフキンが用意されているのに、自分のハンカチなどを使ってしまうと、「あなたの家のナフキンは不潔だから使えない」という意味にとられてしまうのだそうです。

　ティータイム用のナフキンはヴィクトリア朝時代から使われていました。驚くのはそのサイズ！　25〜30センチ四方、ディナー用のナフキンに比べると半分位の大きさです。アガサ・クリスティーの『バートラム・ホテルにて』のなかで、ホテルで使用されているティーナフキンも「小さな柔らかいナフキン」と表現されています。貴族社会の食卓文化において、アフタヌーンティーの時間がカジュアルな位置づけだったことがうかがわれます。

　グラスやジャグの下に敷くレースのドイリーも食卓に欠かせないものでした。ヴィクトリア朝の人々はこのような細部の小物にまで食卓美を

小ぶりのティーナフキン。

白いレースのクロスを敷くとおもてなし度が上がります。

レースは今でも多くの女性の憧れの品です。

貫きました。レースのドイリーは中産階級の人々にとっては憧れの品。エリザベス・ギャスケルの『女だけの町（クランフォード）』にはレースの手入れ方法が説明されています。

「……私、レースをとてもだいじにしておりますのよ。小間使に洗濯させることもしませんの」（……）「いつも自分で洗うんです。（……）こういったレースは絶対にのりをつけたり、アイロンをかけてはいけないのです。もとの黄色にするために、砂糖水やコーヒーで洗う方もいらっしゃいますわ。でも、私はとてもいい方法を知っておりまして、ミルクで洗うのです。ちょうどいいくらいにこわばって、素晴らしいクリーム色になるんですの」

　この後、残念なことに彼女が大切にしていたレースは猫に誤飲され、大騒動に発展していくのですが……。レースへの憧れは、150年前も今も変わらぬ女性の乙女心なのかもしれません。美しいドイリーは、額に飾られることもあります。お気に入りを見つけて暮らしのアクセントにするのもお勧めです。

Part 4
魅惑の
アンティーク・シルバー

　美しい銀器の煌めきは、最高のステイタス。ヴィクトリア朝、富を持った中産階級層は、生活のなかにも銀器を取り入れることで、上の階級に近づこうとしました。多くの人々が憧れた銀器は、その美しさで現代の私たちをも魅了します。

新聞に掲載された銀器ブランドの広告。
（The Illustrated London News / 1888年12月15日）

美しい茶器を揃えて客人をもてなすのは至福のひととき。

キャディスプーン

　茶葉をすくうためのスプーン「キャディスプーン」は現在も人気のティーアイテム。アンティーク・マーケットでは18世紀後半からのキャディスプーンをよく見かけますので、息の長い商品と言えるでしょう。お茶がまだ高価だった時代、茶葉とともに荷揚げされる南の島の貝殻(かいがら)なども女性に大人気で、異国情緒(いこくじょうちょ)あふれるお茶会では貝殻で茶葉をすくう……なんてパフォーマンスも行われたそうです。そのため、初期の頃からキャディスプーンは貝殻型のものが多いのです。

　葡萄の葉の形、馬の蹄鉄(ていてつ)の形、白蝶貝(しろちょうがい)で持ち手が作られているもの、その種類は実に多く、日本でも1993年に内山田真江著『英国アンティークシルバーキャディスプーン百選──ティーパーティの小さな主役』という本が出版されたこともあるくらい！　残念ながらこの本はすでに絶版となっていますが、ティーキャディスプーンのコレクターの間では、いまだにコレクションのバイブル。英国のヴィクトリア＆アルバートミュージアムのシルバーコーナーには、キャビネットの引き出しの中に、ズラリとキャディスプーンが並んでいます。

菊型
バーミンガム
(1775年)

馬蹄型
バーミンガム
(1823年)

スコップ型
バーミンガム
(1802年)

シェル型
ニューキャッスル
(1797年)

1775〜1859年の間に作られた英国のスターリングシルバーのキャディスプーン。

Column 11
英国銀器の基本

英国では「銀」は古くから特別の素材として扱われてきました。貨幣、食器、宝飾品に用いられてきた銀には、次のような特徴があります。摂氏960度の温度で溶け、材質が軟らかく、成形に適していること。抗菌性があり、毒に反応すること。金属としては匂いがないため、食器に適していること。

アンティーク・マーケットでは、銀の総称として「シルバー」という言葉を使います。標準銀と呼ばれる92.5%の純銀、特殊銀と呼ばれる95.8%のブリタニアシルバー、そして銀メッキも「シルバー」です。銀メッキは、主に銅に銀のメッキを施したOSP（Old Sheffield Plated）と、ニッケルに銀のメッキを施したEPNS（Electro Plated Nickel Silver）に大別されます。また、金メッキ仕上げ（ヴェルメイユやギルディング）と呼ばれる銀の上に金のメッキを施した贅沢な銀も残っています。

長い間貨幣と同等の価値を認められてきた英国銀ですが、そこには銀の品質を損なわせないように銀職人が加盟するギルド「ゴールドスミス・ホール」の努力がありました。このギルドが確立させたのがアンティーク・シルバーの鑑定に欠かせない「ホールマーク制度」です。

14世紀、ゴールドスミス・ホールは当時流通していた貨幣（スターリングコイン）同様、92.5%で製造された銀に、豹の頭のマークを承認印として刻印をすることを決めます。しかし14世紀後半、不正がたえなかったため、工房の長にも製造責任を負わせるメーカーズマークの刻印が制度化されます。さらに、1478年、アッセイオフィスと呼ばれる監査室が設置され、銀器をアッセイ（試金分析）した年を示すデイトレターマークが刻印されるようになります。これは、1年をアルファベット1文字で表し、サイクルごとに字形や枠で変化をつけるという画期的な印でした。

1849	A	1896	a
1850	B	1897	b
1851	C	1898	c
1852	D	1899	d
1853	E	1900	e
1854	F	1901	f
1855	G	1902	g

その後1544年、アッセイオフィスは王室の統治下に入り、王室の紋章に使われているライオンパサント（横を

向いて前足をあげているライオン）が標準マークとして使用されることになりました。従来の承認マーク豹の頭は、ロンドンのアッセイオフィスのマークに変更されました。ちなみに、スコットランドでは1556年から国花のアザミ（1975年以降は立っているライオン）が、ライオンパサントに代わって標準マークとなりました。アイルランドでも1638年より王冠付きハープが純銀の刻印として使用されています。

　銀の流通が多い都心には次々にアッセイオフィスが設けられました。現在も続いているオフィスもあれば、短期間で閉鎖したオフィスもあります。ロンドン（1544年〜）、バーミンガム（1773年〜）、シェフィールド（1773年〜）、ヨーク（1560〜1856年）、ニューカッスル（1658〜1883年）、チェスター（1680〜1962年）、エクセター（1570〜1882年）、エディンバラ（1556年〜）、グラスゴー（1681〜1964年）、ダブリン（1638年〜）。

　1627年、貨幣を溶かして装飾用の銀器を作る不正が続き、貨幣用の銀と装飾用の銀を区別するために、95.8%の銀の使用が新しい標準銀となりました。新標準銀にはライオンの頭部とブリタニア女神のマークが刻印されたため、ブリタニアシルバーと呼ばれました。

　しかしブリタニアシルバーは銀職人には不評でした。95.8%の銀は純度が高く軟らかすぎ、繊細な細工に不向きだったからです。1720年、職人の声が反映され、銀の基準はもとの92.5%に戻ります。

　さらに1784年には、アメリカ独立戦争による国費不足から、銀に税金がかけられるようになり、納税済みの銀器に統治する国王の横顔が刻印されるようになります。このマークはデューティーマークと呼ばれ、ジョージ三世、ジョージ四世、ウィリアム四世、ヴィクトリア女王の横顔が刻まれました。この制度は1890年に廃止されています。

　独自のルールで銀を管理していた英国ですが、1999年に国際基準に合わせ、標準銀マークには925と銀のパーセンテージを数字で表すことになりました。これまでのメーカーズマークはスポンサーマークと改められ、使用されています。しかし英国人のなかにはライオンパサントがない銀は純銀ではない……と不信感を持つ人もあり、各工房が独自にライオンパサントをいれることも多く、英国らしい伝統は21世紀に入っても消えることはなさそうです。

ティースプーン

左からアザミ（シェフィールド　1908年）、天使（ロンドン　1869年）、ロカイユ（チェスター　1899年）、ロカイユ（シェフィールド　1900年）、スミレエナメル（シェフィールド　1908年）。

　ティーカップに添えて、砂糖やミルクを混ぜるためのスプーン。その歴史は17世紀に始まります。当時お茶はとても高価なもので、また、紅茶用のスプーンも純銀（スターリングシルバー）で作られていました。17世紀のお茶会は、大人数の場合であっても、ティースプーンは1～2本しか用意されず、テーブルの上のスプーントレイに置かれ、共用されていました。

　18世紀に入り、人数分のティースプーンが用意されるようになると、ティースプーンは6本、12本などのセット売りが主流となりました。お茶会のたびに登場するアイテムですから、使用頻度も高かったので、ひとつの家庭で複数のティースプーンを持つことも多く、たくさんのティースプーンが市場に現れました。とくにヴィクトリア朝の時代は、ティータイムが中産階級層にまで拡大し、暮らしを彩り豊かにするティースプーンがデザインされました。

　ティースプーンのデザインをよく見てみてください。ボウルの部分がシェルになっているもの、金メッキが施されているもの。枝の部分のデザインも多種多様です。スコットランドの国花「アザミ」をモチーフにしたものは、スコットランド愛あふれる方の秘蔵の品だったのでしょうか。金メッキで美しく天使をイメージしたティースプーンは、ロココ調

スターリングシルバーのスプーン。そのデザインの美しさに目を奪われます。

　の優美なティーカップがお似合いかもしれません。
　ティースプーンとティーカップを切り離してそれぞれ好みのものを選ぶのもひとつですが、ご自宅にあるティーカップのデザインを思い出して、そのカップをより美しく引き立たせるティースプーンを選んでみるのはいかがでしょう？

いろいろなスプーン

グレープフルーツスプーン
アメリカ製スターリングシルバー（1910年）

ベリースプーン
ロンドン（1894年）

シフタースプーン
シェフィールド（1901年）

マスタードスプーン。左：チェスター（1900年）、
他：アメリカ製シルバープレート（1930年代）。

Column 12
使用人のステイタス銀磨き

　ドラマ「ダウントン・アビー」シーズン3の「第4話　憂国の逃亡者」のなかでは、執事のカーソンが新入りの下僕アルフレッドに対し、食事の際に使用する銀のカトラリーについて指導するシーンがあります。

アルフレッド「ティースプーン、エッグスプーン、メロンスプーン、グレープフルーツスプーン、ジャムスプーン……」
カーソン「降参か」
アルフレッド「はい」
カーソン「これはブイヨンスプーンだ」
アルフレッド「こんな小さいのがスープ用ですか？」
カーソン「ああ、そうだ。小さいカップでブイヨンスープを出す場合に使うんだ」

　ブイヨンスプーンは12センチほどの長さの、小ぶりのスープ用スプーンです。貴族の館では、ひとつの食べ物に対しひとつのスプーンが作られるほど食の時間が大切にされていたことがわかります。そしてこれらの銀器を管理し、磨くことは男性の上級使用人の役目、誇りでした。「ダウントン・アビー」では銀器は執事のカーソンの管理下にあり、銀器だけを収納する小部屋もたびたび登場します。

　銀は空気中の亜硫酸ガスと化合して硫化銀となり、黒変する特徴を持っています。日々使用していれば、洗い、拭き上げる過程で変色が防げるのですが、貴族の館のように多数の銀器がある場合、すべての銀を常に美しい状態にしておくためには、銀を磨く必要がありました。

「真鍮、銀器、マホガニーは鏡のように磨き上げろ。英国の秩序と伝統はいまだ健在なりと外国からの賓客にお見せすることが我々の歓迎だ」

　カズオ・イシグロ著の『日の名残り』(1989年)のなかで、執事のスティーブンスはこう言います。

　銀器磨き自体は──なかでも食器磨きは──いつの世代でも大事なこととみなされてきました。（中略）
　たしかに、お屋敷内にあるもので、お客様が長時間手にとり、しげしげと眺められるものといえば、食事時の銀器をおいてほかにありますまい。銀器の磨きぐあいが、そのお屋敷の水準を表わすものと受け取られるようになったのも、理由のないことではありません。

Column 13
英国紳士とヴィネグレット

　ヴィネグレットというと、現代では「酢」をさしますが、ここでご紹介する「ヴィネグレット」は「気付け薬入れ」です。昔の本を読んでいると、西洋の貴婦人は晩餐会や舞踏会の最中、何かショックを受けるとすぐに気を失った……なんて記述がよく見られます。

　女性のファッションにコルセットが欠かせなかった時代、コルセットで締め上げられた苦痛と、蠟燭の熱気や二酸化炭素に耐えきれず、意識を失ってしまう女性が続出しました。本人の意図と関係なく倒れてしまう女性も、演技で倒れる女性も。女性は守られるべき存在で、か弱く儚くあることを望まれていた時代ですから、女性の失神は恋のきっかけにもなったと言われています。

　そこに登場するのが救世主の紳士。窮地に陥った女性を救うために隠し持っていた「ヴィネグレット」を取り出します。なかには酢酸や強い香料などを染みこませた綿が入っており、正気を取り戻すよう、蓋をあけ倒れた女性の鼻に当てるのです。多くの人が注目する救出劇ですから、その場にいる誰からも「紳士」としての美的センスや財力を認められるものが好まれました。

　ヴィネグレットは、上流階級の人々しか手に入れることができなかったため、今では希少なアンティークとなっています。ヴィネグレットに出会ったなら、そっと蓋をあけて鼻を近づけてみてください。もしかしたら、歴史の残り香を感じることができるかもしれません。

中蓋には金メッキが施されています。
バーミンガム（1860年）。

トマトサーバー

1930年代に作られたアメリカ製のシルバープレート。

　アメリカで大流行したトマトサーバー。当時高級食材であったトマトのために作られた、なんとも美しい銀器です。平たいボウルの部分には、穴が空いています。トマトの水分を落とすためでしょう。製造元はほとんどアメリカでした。英国のアンティーク・マーケットでもたびたび見かけるので、流行に敏感な英国の富裕層が、食卓で使用していたのかもしれません。
　トマトサーバーは、今でも食卓で活用できます。汁気のある挽肉(ひきにく)のパイを取り分けるとき、湯豆腐をいただくとき。ゲストがいる食卓では「なんて素敵なサーバー」と注目されることも少なくありません。

モートスプーン

　モートスプーン は、17世紀後半から使われるようになった、紅茶のために作られた特別なスプーンです。紅茶専用の銀器としては、ティーポットと同じくらい古い茶道具です。では、このモートスプーンの使用方法を説明しましょう。ひとつ目の使い道は、粉茶(こなちゃ)が入っている茶葉を取り扱う際に、このスプーンですくい上げ、粉茶部分を穴から落とすために。次はティーポットの注ぎ口に茶葉が詰まった際に、スプーンの後ろの尖(とが)った部分で茶葉をクラッシュし、取り去るために。最後の用途は、ティーカップ（当時はハンドルのないティー・ボウルが使用されていました）の中に注いだお茶に浮かぶ茶殻(ちゃがら)を、ボウル部分ですくい、取り除くために。モートスプーンは、いわば初期の茶漉(ちゃこ)しです。

　当時茶葉はとても高価なものでしたから、モートスプーンもオートクチュールで作られました。そのため、モートスプーンはボウル部分の透かし彫り細工の加工が、1本1本異なります。なかには、家紋を透かし彫り細工で象(かたど)る家もあったそうです。写真のモートスプーンは全部で16本。透かし彫り細工はすべて異なります。モートスプーンが製作されたのは19世紀初頭まで。そのため、18世紀のティーテーブルを象徴する茶道具になっています。美術館やアンティークショップで見かけたら、ぜひ注目してみてください。

透かし彫り細工の美しいモートスプーン。ボウルの裏のデザインが凝ったものも。すべて18世紀に作られた英国製スターリングシルバー。

先端のデザインで時代が特定できることも。
手でふれてみるととても薄く、驚くほど華奢なことに感激します。

クリスニングセット

　洗礼式(せんれいしき)の祝いの際、赤ちゃんの名付け親が贈ったと言われるクリスニングスプーン。15センチほどのフォークとスプーンが対になったこちらのセットは、クリスニングセットとして人気のアンティーク品となっています。英国のアンティーク・シルバーは基本的に6本単位で販売されることが多いため、初期投資も結構な金額になります。とくに食事用のカトラリーは、かなりの量の銀が含まれているため、金額もお茶用のアイテムより高くなるのが普通。

　クリスニングセットのカトラリーは、ディナーとティーの間に使われるものなので、ランチや1人での食事にはピッタリです。そのためクリスニングセットを毎年1セットずつ集めて、数年かけて4〜6人でランチができる本数にしていく……なんていうコレクターの話もよく聞きます。ひとり暮らしの方にもマイフォークとスプーンのセットは重宝するのではないでしょうか。ケース入りのものが手に入ったら、マイ箸と同じ感覚で旅行のお供にするのもいいかもしれません。

ブライトカットの装飾が美しい一品。
シェフィールド（1897年）。

1791〜1903年の間に作られた
英国製スターリングシルバーのクリスニングセット。

Column 14
アンティーク・シルバーを購入する際に

白蝶貝を使ったつなぎがある作品は、慎重に吟味することが必要です。
手前：シェフィールド（1894年）、中央：バーミンガム（1897年）、奥：ロンドン（1891年）。

　英国のアンティーク・シルバーはColumn 11（80頁参照）でご紹介したように、厳格なルールが長く適用されているため、不正は少ないのですが、それでも100年以上前の品、気をつけなくてはいけないこともあります。

　蓋つきの小物入れ、ハサミのように複数のパーツを組み合わせて仕上げる品は、それぞれにホールマークが入っているかを確認しましょう。

　ポットの場合は、「蓋」「本体」「ハンドル」3か所のチェックが必要です。フォークやナイフに関しても、パーツが二つつないで作られている商品は、ちゃんとチェックしましょう。まれにすべてにホールマークが押されていない場合もありますが、ディーラーの方がきちんと説明してくれることでしょう。

　時にはナイフは柄が純銀でも、ブレード部分がシルバープレートやステンレスに替わっているものもあるので、きちんとチェックして納得したうえで購入しましょう。またこれらのつなぎのあるものを誤って食器洗浄機などに入れてしまうと、高熱で継ぎ目の接着剤がゆるくなってしまうこともあるので注意が必要です。ポットなども、継ぎ目の部分の象牙や白蝶貝のパーツが長年の使用により疲弊してしまうこともあります。持ち手がぐらぐらしているポットは早い段階でメンテナンスが必要となりますので、海外で購入する場合はメンテナンス先についても検討してみましょう。

　基本的には、購入店にメンテナンスをお願いするのがアンティーク業界でのエチケットです。

ジャポニスムの銀器

　1862年ロンドンで開催された第2回万国博覧会には、シノワズリーという枠のくくりを超え、日本独自のブースが作られました。しかし、まだ日本人自らが出展するというわけにはいかず、初代の駐日大使が、日本滞在中に収集したコレクション623点が展示されました。
　当時日本では文明開化が謳(うた)われ、急速な西洋化が進んでいましたが、西洋人はこの万国博覧会の展示品から日本独特の文化を知りました。工業化の進んだ西洋では考えられないくらい細かい細工の工芸品。かんざしや帯留(おびど)め、陶磁器、漆器(しっき)、七宝(しっぽう)、刺繍(ししゅう)、絹布(けんぷ)、傘、扇……日本の製品は大半が生活道具、大衆美術であるにもかかわらず、繊細な手仕事に、高い芸術性を認められたのです。左右非対称で遠近法が多用される浮世絵(うきよえ)や錦絵(にしきえ)は、鮮やかな色彩で平面構成がなされていたりする点も評価されました。日本の製品は注目を浴び、西洋中の話題になりました。
　写真のカトラリーは1880年の作品。まさに、ジャポニスム全盛期の作品です。私たちの国日本が、英国の銀器にこれほどまでに素晴らしい影響を与えていることに改めて感動を覚える逸品です。

1880年にバーミンガムで作られたスターリングシルバーの見事なデザート・セット。箱もオリジナルです。

ブレード部分のデザインはすべて異なります。鳥、蝶、笹、梅、扇など日本的なモチーフがちりばめられています。

Column 15
チャールズ・ディケンズ・ミュージアム

　英国には、ヴィクトリア朝の暮らしを再現している歴史的なスポットがたくさんあります。その中のひとつ「チャールズ・ディケンズ・ミュージアム」は、大衆作家として活躍したチャールズ・ディケンズが、1837年から1839年まで住んでいた家を、そのまま保管している博物館で、1925年より公開されています。ディケンズはこの家で『ピックウィック・ペーパーズ』（1837年）、『オリバー・ツイスト』（1837年より連載）など代表作を執筆しました。

　お隣は一般の人が生活をされているという生活感あふれるタウンハウス。チャイムを押すとスタッフの方が中に招き入れてくれます。1階のダイニングルームには、ディケンズが友人と楽しんだディナーのテーブルセッティングが再現されています。ネームプレートには、その席に座る人物の名前が書かれていて、彼の交友関係もうかがえる楽しいところ。上の階にある、応接間にはアフタヌーンティーのセッティングもされています。地下には台所もあり、日常使いをしていた陶器製の食器が食器棚に並んでいます。食器だけでなく、家具や調度品、邸宅がすべて当時のアンティーク品で彩られていますので、ヴィクトリア朝に迷い込んだ気分でその生活ぶりを体感してみてください。

建物にはティールームも併設されています。見学の後は英国菓子と美味しい紅茶を楽しんでみるのもお勧めです。

http://dickensmuseum.com/　火～日曜日　10:00～17:00

Part 5
テーマを決めて マイ・コレクション

　分野は問わず、「テーマ」を決めてコレクションする個人コレクターもいます。好きな作家の作品をコレクションしている方、愛犬と同じ犬種のフィギュアや絵画をコレクションしている方、英国王の肖像画をひたすらコレクションしている方、お菓子にまつわるアンティーク品をコレクションしている方、世界にはそれぞれのこだわりでアンティークを楽しむコレクターがあまたいます。あなたはどんなテーマでアンティークハントを楽しみますか？

1875年に作られたミントン窯の作品。
どんぐりをテーマにしたジャポニスムのカップ。

茶葉を購入した人に配られたトレーディングカード。
洋装の女性と着物の女性のティータイムは当時の時代を象徴しています（1890年代）。

スミレ・コレクション

　ヴィクトリア朝の女性にとって「スミレ」は特別な花でした。流行した花占いや花言葉。スミレの花言葉は、「思慮深い」「奥ゆかしい」「控えめな美しさ」。スミレの清楚さと美しさは、ヴィクトリア女王の少女時代を彷彿とさせるとされ、女性の心を摑みました。スミレの紫色は、高貴な人を表す色ともされ、ドレスやマントにスミレ色を用いることも流行しました。そんなスミレの花を使って花占いをすると、より清らかな気持ちになれたのではないでしょうか？

　スミレ人気に火がついたのには、ポストカードの存在が大きいと言われています。ヴィクトリア女王が即位した直後の1840年に、英国で世界初の郵便制度がスタートし、手紙のやり取りが行いやすくなります。スミレが描かれたポストカードは、清楚な女性をイメージさせるとして流行しました。

　スミレは現代女性の心も離しません。アイテムを問わず、スミレをデザインしたアンティーク品をコレクションしている女性はたくさんいます。

1930年代に作られたメルバ窯のティーセット。優しい雰囲気のスミレに心惹かれて……。

ドイツ製のチョコレートカップ。

ポストカードは気軽に購入できるアンティーク品。

アクセサリーやスプーンの柄にも……。

英国で出会った日本製のスミレのカップ。

ウィロウ・パターン・コレクション

　ウィロウ・パターンとは柳文様をさし、英国、オランダのプリントウェアの中でも、世界的にポピュラーな図柄です。ウィロウ・パターンは中国に起源を持つ図柄です。大きな松、柳、２羽の鳥、垣根、楼閣、橋、小船……中国の典型的な山水画であったこのパターンに、ヨーロッパの人々は異国情緒を満喫したのです。ルーシー・モード・モンゴメリの『アンの青春』（1909年）のなかに、アンが教会の婦人会でバザーの飾りつけに使うために借りた、ブルーのお皿が登場します。訳本によっては、これを青い柳模様（ウィロウ・パターン）の大皿としているものもあります。エリザベス・ギャスケルの『メアリー・バートン』のなかにもこのデザインのカップが出てきます。

　古道具屋で買った漆のかかっていない古めかしい紅茶用の盆に、黒いティーポット、赤白の模様入りの紅茶茶碗をふたつ、よく見慣れたウィロウ・パターンの茶碗をひとつ、そしてちぐはぐな受け皿を置いた。

　窯を問わず、ウィロウ・パターンの食器のみを集めているコレクターも数多くいます。その人気には、19世紀初頭、英国人によりこのパターンに込められた悲恋の物語の影響があるのかもしれません。ヴィクトリア朝に語り継がれたひとつの物語を要約してお伝えします。

　昔、中国に巨大な権力と富を誇った官史がいました。この官史には１人の娘がいました。娘は父の家来と愛し合っていましたが、父に反対されてしまいます。

　102頁の絵をよく見てください。右下にジグザグの塀が建てられています。これは娘の恋人が入ってこられないように、官史が建てたものです。大きな屋敷の左手には、娘を幽閉するために作った川に張り出した

さまざまな窯のウィロウ・パターンの食器。
ロイヤルドルトン窯、ミントン窯、チャーチル窯、コープランド窯など。

別棟が描かれています。父は娘を高い位を持つ年老いた大公(たいこう)に嫁がせようとします。結婚式は別棟の脇に植えられた桃の花が満開になった日と決められました。

　悲しみにくれた娘がある日川を見ると、流れてくる小さな舟がありました。なかには恋人からの手紙が入っていました。「柳の花が落ち、桃の蕾(つぼみ)が開く頃、貴女を心から愛する僕は、蓮(はす)の花とともに水底深く沈んでいることでしょう」。恋人の言葉は婚礼の日、もう彼は生きていないことを暗示していました。娘は「私をここから救い出してください」と返事をしました。

とうとう桃の花が満開になりました。祝言(しゅうげん)の日「大公閣下から花嫁への贈り物だ」と官史はたくさんの宝石が入った箱を娘に渡します。館は結婚の宴で盛り上がります。そんな喧噪(けんそう)のなか、1人の若者が館に忍び込みました。もちろん娘の恋人です。娘は大公からもらった宝石をとっさに恋人に渡し、2人は足音を忍ばせて絵の左手に描かれる大きな柳の木のある橋のたもとまで逃げます。しかしそこで父に見つかってしまいます。橋の上にいる3人は、左から純潔を表す糸巻きを持った娘、宝石箱を持った恋人、鞭を持つ父です。なんとかその場は逃げ切ったのですが、花嫁に逃げられた大公は怒り狂い、彼らを宝石泥棒として手配します。

　逃げた2人は、絵の左下に描かれる娘の侍女(じじょ)の家に逃げ込み、結婚式を挙げました。しかしここにも追っ手が迫ります。2人は小船に乗り、何日も揺られながら絵の左上に描かれる小さな三角州(さんかくす)に逃げます。宝石を換金した2人は、この中州(なかす)を買い取り、土地を耕し静かな暮らしを始めました。しかし、当時の農民の生活はとても貧しく、また役人の取り立ても厳しく、その生活は酷(ひど)いありさまでした。そんな状況の中で夫は農業指導書を書きました。その本により多くの農民の命が救われましたが、本の評判は大公の耳にも入ってしまいます。

　大公は軍を率いて中州に向かいます。中州の人は勇敢に戦い2人を守りますが、ついに夫は大公に殺されてしまいます。絶望した娘は屋敷に火を放ち、炎の中に身を投じました。2人のことを哀れに思った神様は、2人の姿を鳥に変えました。絵の中央上には鳥になった2人が描かれています。鳥は今度こそ離れることなくしっかりと寄り添って遠い彼方へと飛んでいきました。

タータン・チェック・コレクション

テーブルの上がパッと明るくなる楽しいタータンのカップ。

　英国には、その歴史を物語るデザインのティーカップがたくさんあります。その中のひとつ、まだ日本ではあまり知られていない、「タータン・チェック」のコレクションを紹介しましょう。タータン・チェックはもともと、スコットランドの民族衣装として愛されてきたキルトの柄のこと。まだイングランドとスコットランドが統一される前の時代、タータンはスコットランド軍の象徴的な存在でした。映画「ブレイブ・ハート」（1995年）では、メル・ギブソン演じるスコットランド兵がタータンのキルトを身につけて、勇ましく戦いに挑んでいました。その後、イングランドは併合したスコットランドに対し、氏族(クラン)のつながりを断つために一時的にタータンの禁止令をしきました。これはスコットランド人にと

ってとても屈辱的なことでした。

　18世紀末、タータンの禁止令は解かれるのですが、使用が禁止されているうちに、どの氏族がどのタータンを使用していたのか混乱が生じます。そこで、始まったのが1815年のタータンの登録制度です。それぞれの氏族ごとに独自のクラウンタータンを定め、登録管理するようになったのです。タータン・チェックの奥深さや歴史については、専門書を読んでいただきたいのですが、簡単に言うと、タータンとは、英国の紋章院に登録されている図柄を指す言葉であり、登録されていない格子柄はただの「チェック」ということになるのです。

　ここで紹介するカップは、すべて公式タータンの名前が記載されています。写真のカップが製作されたのは、1940～1970年代くらいと、まだ新しい部類のヴィンテージカップですが、どれも個性的で魅力的なデザインです。

マッキントッシュ家のタータン　　　キャメロン家のタータン　　　マクドナルド家のタータン

タータンの元祖スコットランドの流れをくむカップも多くあります。「マクレーン」や「マクドナルド」など、スコットランドの古くからの名家の登録タータンです。

コロネーション・コレクション

　王室の記念行事にまつわるコロネーショングッズには、その時代の君主の似顔絵が描かれます。現在のようにテレビや写真がなかった時代、王の似顔絵が描かれた陶磁器を手元に置くことは、王室を敬愛する人々にとっての誇りだったのでしょう。英国の博物館に行くと、17世紀頃からのコロネーショングッズが多数見られます。ただしその時代はまだ陶磁器の価格が高かったため、多くの階級にコロネーショングッズが広がったのはヴィクトリア朝になります。1840年の女王の結婚式のコロネーショングッズはまだまだ高価でしたが、1897年のダイヤモンド・ジュビリー（在位60年記念式典）の頃になると、陶磁器生産量も上がり、多くの窯の作品が市場に出回りました。今でも世界的な注目を集める英国王室。現在に至るまでコロネーショングッズの人気は衰えていません。これらのグッズをよく見ると、Part 1で紹介したように、イングランドの薔薇、スコットランドのアザミ、北アイルランドのシャムロック、ウェールズのラッパ水仙が描かれていることに気づかれるはずです。

お土産物で販売されていたコロネーショングッズも時が経てば歴史的なアイテムに。

Column 16
大流行ミックスマッチ

ロンドン、エジンバラのティールームにて……。

　ティーカップは大切にしていても、長い年月のなかで、カップだけ割れてしまったり、ソーサーのみ割れてしまったりすることもあります。パートナーを失ってしまったティーカップも膨大な数に。アンティーク・マーケットでは、そのような半端なカップやソーサーが、破格の値段で販売されることがあります。

　現在英国のティールームで大流行しているのが、そんな半端なカップとソーサーを、自分のセンスで組み合わせて楽しむ「ミックスマッチ」。食器はデザインが揃えば揃うほどクラシカルな印象を醸し出します。時にはそれが堅苦しい印象になり、若い人に敬遠されることも。上下が異なるミックスマッチは、クラシカルなカップをカジュアルな雰囲気に変身させることも魅力です。節約にもなり、店主の個性も表れるミックスマッチ。ご家庭でも試してみませんか。

正しい組み合わせのティーカップ。　　　　　ミックスマッチさせたもの。

おわりに

　私たちの教室は山手線の日暮里駅から徒歩すぐの下町にあります。この土地に自宅兼紅茶教室のサロンとして、英国輸入住宅を建築したのは今から5年前。食器から始まったアンティーク熱は家具にも及ぶようになり……空間そのものも英国に近づけたい！　そんな想いから、英国専門の設計事務所に依頼をし、外壁の煉瓦、床のオーク材、装飾用の石膏など大部分の建材を英国から輸入していただき、小さなタウンハウスが完成しました。英国人の友人にも「ホームズの家みたい！」「英国人より英国的ね」と驚かれるなかなかの完成度です。

　本書に掲載したアンティーク品は紅茶教室のレッスンで、そして私の

室内のアンティーク・マーケットの雰囲気。
ここは常設店ではなく週1日の臨時会場です。

日常生活で実際に使用しているものです。私たちの好みが反映されているため、趣味に偏りがありますし、雑貨に近いものもありますが、英国の方が大切にし、現在まで継承されてきた品々の魅力が少しでも伝われば嬉しく思います。ものを持たないシンプルな生活が推奨される現代において、時代に逆行していると感じつつも、私たちは「好きなものに囲まれて暮らす」ことが大好きです。朝一番、暖炉の上の美しい飾り皿に目を奪われ、お気に入りの花瓶に活けられた可憐な生花に癒され、テーブルの上に敷かれる美しいレースにうっとりし、純銀（スターリングシルバー）のスプーンの優しい口あたりに朝食の時間が充実……。

　私たちをアンティークの世界に導いてくれた卒業生の服部由美さんは現在銀座で「アンティーク ティアドロップ」のオーナーをされています。由美さんの師匠である銀器の専門家「アンティークティータイム」の工藤光敏さん、ヴィンテージ品の魅力を教えてくださった英国研究家で数々の英国関連の著書を上梓されている小関由美先生、紅茶占いのカップを得意分野とする英国在住のアンティーク・ディーラー、ウィルク・弘美さん。定期的に紅茶レッスンをさせていただいている「アンティークスヴィオレッタ」の青山櫻さん、アンティーク家具の魅力を教えてくださった「クルスオーアンティーク」の皆さま。私たちのまわりにはアンティーク好きの方々であふれています。英国より近い英国?! 本書に掲載したアンティーク品に会いたい方は、ぜひ私たちの紅茶教室に遊びに来てください。それぞれの「好き」について楽しく語り合いましょう。

お勧めのアンティーク・マーケット

英国ではロンドンを中心に、大規模なアンティーク・マーケットが展開されています。定期的に開催されるマーケット、月に1〜2回ないし、数か月に一度開催されるアンティーク・フェア、複数のアンティーク・ディーラーが同じ建物の中に店舗を出しているアンティーク・モール、単独の店舗など、その形態や規模はさまざまです。どのような品を求めるのかにより、お勧めの場所も違ってきますが、まずは相場を知るためにも、足を運んで自分好みの場所、好みのディーラーを探してみるのも良いかもしれません。

Portobello
ポートベロー

1500以上のアンティーク・ディーラーたちが軒を連ねる、世界最大規模のアンティーク・マーケット。最近は、現行の品を販売する店舗も増えてきましたが、それでもその規模はさすがのものです。観光のひとつとして訪れるのにもお勧めですが、観光客目当てのスリも多いので、貴重品には十分気をつけてください。
www.portobelloroad.co.uk
土曜日 6:00-16:00頃まで

Alfies Antique Market
アルフィーズ・アンティーク・マーケット

100以上のディーラーがブースを構える建物のなかで展開されるマーケット。雨の日も心配ありません。アンティークと言うよりは、ヴィンテージ色の強い品揃えですが、銀器の専門店もありますので、時間を作って訪れてみましょう。
www.alfiesantiques.com
火〜土曜日 10:00-18:00

Grays Antique Markets
グレイズ・アンティーク・マーケット

ボンド・ストリートのすぐ脇にあるアンティーク・マーケット。クオリティの高い高級店が軒を連ねる屋内のモールです。すぐそばにデパートも複数あるので、買い物のついでに寄ってみるのもお勧め。値付けはやや高いですが、商品の品質は間違いありません。
www.graysantiques.com
月〜金曜日 10:00-18:00
土曜日 11:00-17:00

Old Spitalfields Market
オールド・スピタルフィールズ・マーケット

リバプール・ストリート駅から徒歩圏内のアンティーク・マーケット。マーケットは曜日により販売される商品が変わります。木曜日にはコレクター商品やヴィンテージなど、比較的手頃な価格の商品を扱うディーラーが店を出します。最も賑わう日曜日には手頃な洋服やアクセサリー、鞄などを売る店舗が軒を連ね、たくさんの若者たちが訪れます。
www.oldspitalfieldsmarket.com/antique-market.html
月〜金曜日 10:00-16:00、
日曜日 9:00-17:00

London Silver Vaults
ロンドン・シルバー・ボルツ

最高級の純銀（スターリングシルバー）商品を扱う30ほどの店舗が立ち並ぶ、銀専門のアンティーク・モール。中国と日本の銀製品を専門に扱うディーラーも出店しています。冷やかしでは少々入りにくい雰囲気はありますが、勇気を出してのぞいてみてください。
www.thesilvervaults.com
月〜金曜日 9:00-17:30、
土曜日 9:00-13:00

この他に、不定期なアンティーク・フェアについては、下記の「アンティーク・フェア・カレンダー」で検索をしてみてください。英国全土のアンティーク・フェア情報が網羅されています。
● http://www.antiques-atlas.com/dbevents/　● http://www.antiquesnews.co.uk/fairsMap.php

参考文献

『Mrs. Beeton's Book of Household Management』Mrs. Isabella Beeton, S.O. Beeton 248 Strand London. W.C., 1861
『Aynsley China』Frank Ashworth, Shire, 2008. 3
『Victoria Revealed: 500 Facts About The Queen and Her World』Sarah Kilby, Historic Royal Palaces, 2012
『Tea & Coffee in The Age of Dr Johnson』Stephanie Rickfond ed., Dr Johnson's House Trust, 2008. 9
『The Afternoon Tea Book』Michael Smith, Wiley, 1989. 9
『Mustache Cups』Dorothy Hammond, Olympic Marketing Corp., 1987. 3
『British Tea and Coffee Cups 1745-1940』Steven Goss, Shire, 2008. 9
『British Teapots and Coffee Pots』Steven Goss, Shire, 2005. 9
『Blue and White Transfer Printed Pottery』Robert Copeland, Shire, 1982. 12
『Department Stores』Claire Masset, Shire, 2010. 6
『The British Teapot』Janet Street-Porter, Tim Street-Porter, HarperCollins Publishers Ltd., 1985. 10
『The Great Antiques Treasure Hunt』Paul Atterbury, Harry N Abrams, 1993. 9
『The Cup of Knowledge A Key to The Mysteries of Divination』Willis Mac Nicol, 1924
『A Dish of Tea』Susan N. Street, Bear Wallow Books, 1998
『眺めのいい部屋』E・M・フォースター　西崎憲・中島朋子訳　ちくま文庫　2001. 9
『赤毛のアン』ルーシー・モード・モンゴメリ　村岡花子訳　新潮文庫　1954. 7
『アンの青春』ルーシー・モード・モンゴメリ　村岡花子訳　新潮文庫　1955. 3
『小公子』フランシス・ホジソン・バーネット　村岡花子訳　講談社　1987. 9
『秘密の花園』フランシス・ホジソン・バーネット　野沢佳織訳　西村書店　2006. 12
『女だけの町（クランフォード）』エリザベス・ギャスケル　小池滋訳　岩波書店　1986. 8
『とびらをあけるメアリー・ポピンズ』P・L・トラヴァース　林容吉訳　岩波少年文庫　1975. 7
『日の名残り』カズオ・イシグロ　土屋政雄訳　中公文庫　1994. 1
『ドリアン・グレイの肖像』オスカー・ワイルド　仁木めぐみ訳　光文社古典新訳文庫　2006. 12
『終りなき夜に生れつく』アガサ・クリスティー　矢沢聖子訳　早川書房　2011. 10
『バートラム・ホテルにて』アガサ・クリスティー　乾信一郎訳　ハヤカワ文庫　2004. 7
『杉の柩』アガサ・クリスティー　恩地三保子訳　ハヤカワ文庫　1976. 8
『クリスマス・プディングの冒険』アガサ・クリスティー　橋本福夫・他訳　ハヤカワ文庫　2004. 11
『シャーロック・ホームズの思い出』アーサー・コナン・ドイル　延原謙訳　新潮文庫　1953. 3
『メアリー・バートン【マンチェスター物語】』エリザベス・ギャスケル　松ács恭子・林芳子訳　彩流社　1998. 11
『サロメ・ウィンダミア卿夫人の扇　まじめが肝心』オスカー・ワイルド　西村孝次訳　新潮文庫　1953. 4
『〈食〉で読むイギリス小説──欲望の変容』安達まみ、中川僚子　ミネルヴァ書房　2004. 6
『〈インテリア〉で読むイギリス小説──室内空間の変容』久守和子、中川僚子　ミネルヴァ書房　2003. 5
『赤毛のアン A to Z　モンゴメリが描いたアンの暮らしと自然』奥田実紀　東洋書林　2001. 12
『シャーロック・ホームズと見るヴィクトリア朝英国の食卓と生活』関矢悦子　原書房　2014. 3
『ロンドンのアンティーク　本場イギリスで骨董品店めぐり』安田和代　日系BP企画　2007. 7
『ヴィクトリア時代の衣裳と暮らし』石井理恵子・村上リコ　新紀元社　2015. 9
『お茶を楽しむ　英国アンティーク』大原照子　文化出版局　1995. 11
『英国アンティーク　PART II　テーブルを楽しむ』大原照子　文化出版局　2000. 10
『食卓のアンティークシルバー　Old Table Silver』大原千晴　文化出版局　1999. 9
『英国骨董紅茶銀器　シリーズ1〜7』日本ブリティッシュアンティークシルバー協会　2000〜2003
『図説　イギリスの生活誌　道具と暮らし』ジョン・セイモア　小泉和子監訳　生活史研究所翻訳　原書房　1989. 12
『図説　タータン・チェックの歴史』奥田実紀　河出書房新社　2013. 11
『図説　ヴィクトリア朝百貨事典』谷田博幸　河出書房新社　2001. 9
『図説　英国ティーカップの歴史　紅茶でよみとくイギリス史』Cha Tea 紅茶教室　河出書房新社　2012. 5
『図説　英国紅茶の歴史』Cha Tea 紅茶教室　河出書房新社　2014. 5

プロフィール
Cha Tea 紅茶教室（チャティー　こうちゃきょうしつ）

2002年開校。日暮里・谷中の代表講師の自宅（英国輸入住宅）を開放してレッスンを開催している。2016年現在、卒業生は2100名を超える。教室でのレッスンの他、早稲田大学オープンカレッジをはじめとする外部セミナー、企業セミナー、紅茶講師養成、紅茶専門店のコンサルタント、各種紅茶イベント企画も手がける。紅茶の輸入、ネット販売も営む。
著書に『図説 英国ティーカップの歴史──紅茶でよみとくイギリス史』『図説 英国紅茶の歴史』『図説ヴィクトリア朝の暮らし──ビートン夫人に学ぶ英国流ライフスタイル』（ともに河出書房新社）、監修に『紅茶のすべてがわかる事典』（ナツメ社）など。

紅茶教室ＨＰ　　http://tea-school.com/
Twitterアカウント　@ChaTea2016

撮影協力　中山かつみ
トレース　神保由香

英国のテーブルウェア
── アンティーク＆ヴィンテージ

2016年5月20日　初版印刷
2016年5月30日　初版発行

著　者　　Cha Tea 紅茶教室

発行者　　小野寺優
発行所　　株式会社河出書房新社
　　　　　151-0051 東京都渋谷区千駄ヶ谷2-32-2
　　　　　電話　03-3404-1201（営業）　03-3404-8611（編集）
　　　　　http://www.kawade.co.jp/
装幀・本文レイアウト　水橋真奈美（ヒロ工房）
印刷・製本　図書印刷株式会社

落丁・乱丁本はお取替えいたします。
本書のコピー、スキャン、デジタル化等の無断複製は著作権法上での例外を除き禁じられています。
本書を代行業者等の第三者に依頼してスキャンやデジタル化することは、いかなる場合も著作権法違反となります。

Printed in Japan
ISBN 978-4-309-25565-1